家庭美術館・美術家傳記叢書

尊嚴・容顏／哈 古

國立台灣美術館 策劃　藝術家出版社 執行
National Taiwan Museum of Fine Arts

照耀歷史的美術家風采

「家庭美術館——美術家傳記叢書」於
民國八十一年起陸續策劃編印出版，網
羅二十世紀以來活躍於藝術界的前輩美
術家，涵蓋面遍及視覺藝術諸領域，累
積當代人對前輩美術家成就的認知與肯
定，闡述彼等在我國美術史上承先啟後
的貢獻，是重要的藝術經典，同時，更
是大眾了解臺灣美術、認識臺灣美術家
的捷徑，也是學子及社會人士閱讀美術
家創作精華的最佳叢書。

美術家的創作結晶，對國家社會以及人
生都有很重要的價值。優美的藝術作
品能美化國家社會的環境，淨化人類的
心靈，更是一國文化的發展指標，而出
版「美術家傳記」則是厚實文化基底的
重要工作，也讓中華民國美術發展的結
晶，成為豐饒的文化資產。

Artistic Glory Illuminates History

In order to organize the historical archives of Taiwan art, *My Home, My Art Museum: Biographies of Taiwanese Artists*, a consecutive series that recounts the stories of various senior artists in visual arts in the 20th century, has been compiled and published since 1992. Accumulating recognition and acknowledgement for their achievement and analyzing their contributions to the development of art in our country, it is also a classical series of Taiwan art, a shortcut to understand the spirit and Taiwanese artists, and a good way for both students and non-specialists to look into the world of creative art.

Art creation has important value for the country and society from which it crystallizes, and for the individuals who create or appreciate it. More than embellishing our environment and cleansing our minds, a fine work of art serves as an index of the cultural status of a country. Substantiating the groundwork of our cultural progress, the publication of these artist biographies consolidates the fine arts development in the Republic of China, turning it into a fecund cultural heritage.

Haku

目次CONTENTS

家庭美術館・美術家傳記叢書
尊嚴・容顏／哈　古

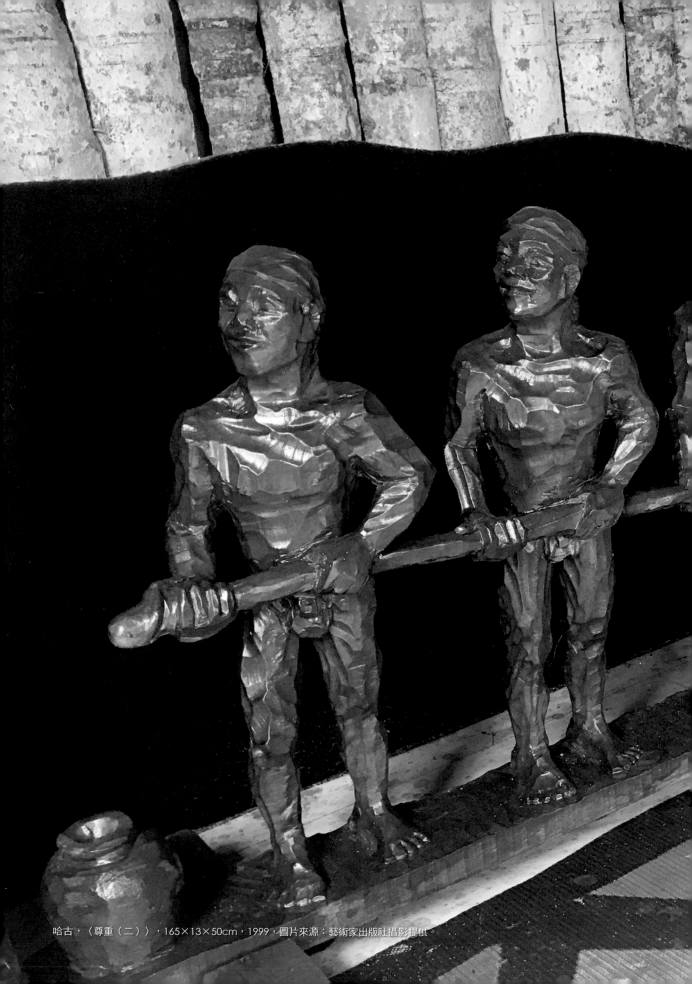

哈古，〈尊重（二）〉，165×13×50cm，1999，圖片來源：藝術家出版社攝影提供。

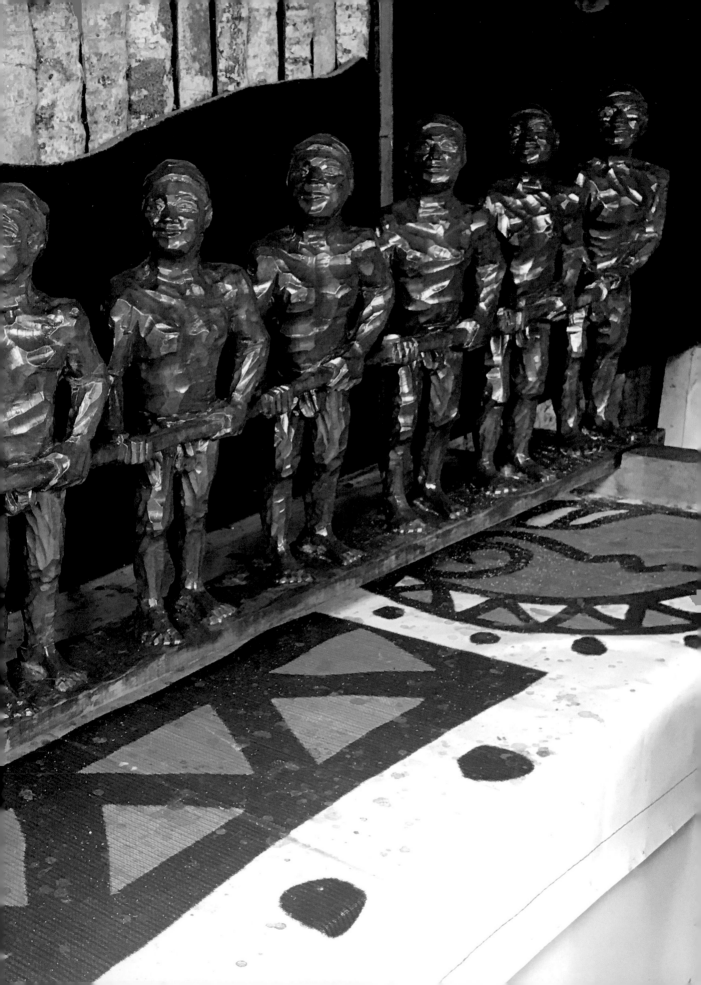

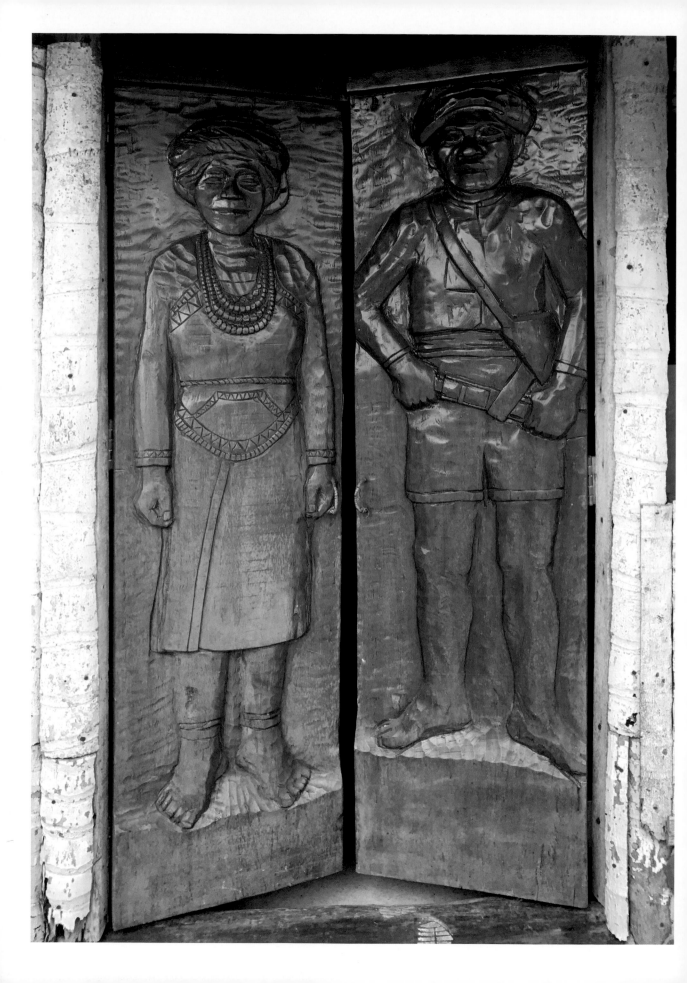

1.

政權交替下的頭目家族

1943年，哈古出生於卑南族卡撒發干（Kasavakan）部落的頭目家族。由於在他之前出生的兄姊皆不幸夭折，家人以「Haku」為名，棺材之意，以避開死神的注意。哈古從小就喜歡畫圖或以農地裡的黏土捏製玩偶，但因成長於務農的環境，故此天分未受到特別的培養。他的祖父善於打獵且具有深厚的文化內涵，他的父親則是成長於農業化已深的環境，並歷經日本與國民政府統治及西方宗教強勢進入的大時代。而哈古身處於頭目制度逐漸式微的環境下，仍謹守父親的叮嚀——延續頭目使命；就讀臺東農校時，開始警覺文化危機並實踐文化復振。

[本頁圖]
2019年春，哈古攝於家中，背後為其木雕作品。
圖片來源：藝術家出版社攝影提供。

[左頁圖]
哈古為頭目，家族祖靈屋的大門上刻有祖先全身像。
圖片來源：藝術家出版社攝影提供。

頭目家族的口述傳承

哈古的出生地，卑南族卡撒發干部落（Kasavakan，舊稱射馬干社，現今行政區為臺東縣臺東市建和里）位於臺東市西南方，背山面海，為卑南族八大社之一。

日本統治臺灣時期，為了掌握殖民地的實際狀況，對原住民展開系統性的調查與研究。1935年出版的《臺灣高砂族系統所屬の研究》（臺灣原住民族系統所屬之研究）第二冊資料篇（含系譜、照片與地圖等），就記錄了卡撒發干部落長達六十四代的家譜；而且是書中各族群及各頭目或氏族大家長的口述族譜中，最長的家族系譜。

2012年，在楊南郡所翻譯的《臺灣原住民族系統所屬之研究》第二冊的新書發表會上，楊南郡佩服與讚嘆書中受訪者口述系譜的驚人記憶力；其中，卑南族卡撒發干部落受訪者所展現的口述系譜功力更為驚人！共說出六十四代各代家族成員名字、事蹟、居地與遷移，以及異族關係等。

【關鍵詞】發祥地

根據口述歷史，卡撒發干（建和）與卡大地布（Katratripulr，知本）部落的祖先於現今位於臺東縣太麻里鄉三和村附近的海岸登陸，祖先最初在海岸附近居住，當人口增加之後，開始往山上發展。兩個部落在三和村省道的山坡上，設有發祥地紀念碑。

位於斜坡上、背山面海的卡撒發干部落。圖片來源：藝術家出版社攝影提供。

而這位受到讚嘆有著驚人口述歷史功力的口述者，即是哈古的祖父。日本統治臺灣時期，頭目在卡撒發干部落還具有重要的領導角色，無論是文化層面或政治層面，卡撒發干部落頭目有責任熟記歷代祖先名字及重要歷史事件。哈古強調能夠口述這龐大的記憶量，是因吟唱的方式較容易記憶與流傳。每年到祖先發祥地祭祖時，頭目會以唸誦祖先名字的方式向祖先祈禱；每唸到一個名字，就要以食指沾酒並點一下以表示敬意，並向祖先訴說部落目前的困難或需要，祈願祖先的保佑。

而當時訪問哈古祖父的人就是《臺灣高砂族系統所屬の研究》的研究團隊之一員，年約二十幾歲的馬淵東一（1909-1988）。該研究的卑南族部分主要由馬淵東一主持，一行人來田野調查時，派出所的傳令（卑南族人）會先邀

【關鍵詞】
《臺灣高砂族系統所屬の研究》

　　1928年（昭和三年），臺北帝國大學成立土俗人種學研究室（臺灣大學人類學系的前身）後，人類學者移川子之藏主持臺灣原住民族譜之調查工作，團隊成員有宮本延人和馬淵東一。自1930年至1935年歷時長達約五年的調查，包括到各部落收集口傳歷史與記憶，並於1935年出版《臺灣高砂族系統所屬の研究》二冊。由楊南郡譯註的《臺灣原住民系統所屬之研究》於2011年出版。

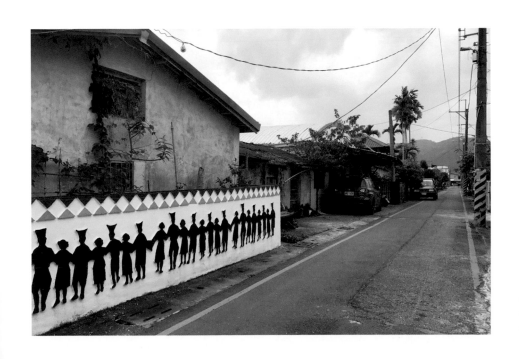

卡撒發干部落實施木雕藝術村計畫後的街景。圖片來源：藝術家出版社攝影提供。

集部落的重要人士到知本派出所受訪，例如：「你是第幾代頭目？從何處搬移到此？」哈古的祖父也受到詳盡的調查與詢問，並被記錄下來。

1930年代初期，馬淵東一進行系譜調查時，與哈古的父親陳進發（1904-1978，出生於明治三十七年）年齡相仿，都是二十來歲的青年。約1973年，馬淵東一帶著學生一起到卡撒發干部落探望老朋友——哈古的父親及當年在知本派出所的傳令。如今再相遇已是年近七十歲的老人了。

而哈古當時約三十歲，因務農勞動而皮膚黝黑且身形精瘦。從全家族一起接待馬淵東一，以及合照的情景，可見殖民政權大時代下，人與人之間的生命情誼。哈古的父親常常口述過去重要的歷史事件或文化活動給哈古聽，這段祖父、父親與馬淵東一的接觸，甚至是情誼，就這樣被記憶與流傳下來。

踏實務農的獨眼頭目

哈古的祖母，在哈古的父親約六歲時離開人世，後來哈古的祖父再娶。哈古的父親小時候因為和弟弟互搶小刀，當弟弟鬆手的剎那，刀就刺進哈古父親的一隻眼睛而致眼盲。獨眼的鮮明特徵，讓他迎娶哈古的母親時，曾遭到哈古母親的嫌棄；但也因為這個獨眼特徵，讓他逃過布農族出草一劫，這又是一則父親口述給哈古的重要歷史。

日治時期的某個夜晚，卡撒發干部落的聚會所（palakuwan，巴拉冠）來了一群不速之客——布農族獵人；他們準備回到布農族部落，行經卡撒發干部落時看到遠處升火而至，想要尋覓糧食。駐守聚會所的青年會會長迅速地到頭目家請示如何處理，哈古的祖父帶著兒子兩兄弟一起到聚會所了解狀況，隨即交待青年會挨家挨戶去收集剩菜剩飯讓客人享用。

該布農族人為回報此情，允諾若日後卡撒發干部落族人進入到他們的領域，戴上有葉子的樹枝以供識別，以免被誤殺。一面之緣，哈古父

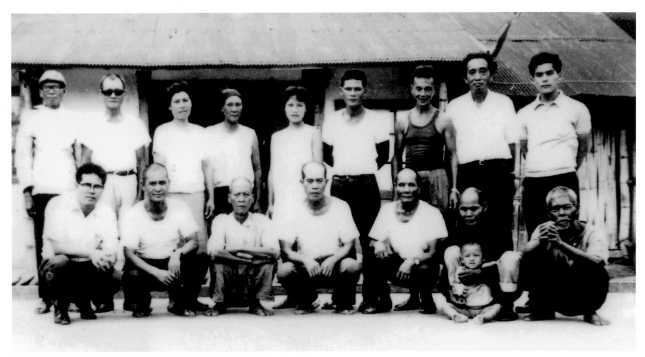

約於1973年,馬淵東一(後排右2)至卡撒發干部落探望朋友——哈古的父親(前排右2)及當年在知本派出所的傳令(前排左4)。照片攝於哈古(後排右4)的老家門前,哈古父親抱著長孫陳一傑(當時約兩、三歲),合照者還有與馬淵東一隨行的兩位學生(後排左1及前排左1)、哈古的母親(後排左4)與妻子(後排左5)、哈古的岳母(後排左3)與岳父(前排左2)、哈古父親的弟弟(後排左2帶墨鏡者),以及哈古的摯友外省人陳水生(後排右3)。圖片來源:哈古提供。

親的獨眼讓布農族人印象深刻。

　　1920年代初期,哈古的父親年約二十歲時,和弟弟受日本政府徵召到初來及利稻(位於今臺東縣海端鄉)等布農族生活領域,協助教授農業技術與搭建房舍。行經布農族領域時,布農族人已埋伏於此;而當時哈古的父親並未佩戴當初雙方約定的識別之物(有葉子的樹枝),布農族人因看到哈古父親的獨眼特徵,才知是友非敵,而倖免於一場廝鬥。這個口述歷史,反映了當時大時代下,殖民及國家政策對於族群文化變遷的影響(發展農業),以及尚未被國家完全統治的族群(如布農族),與國家及其他族群之間的複雜狀態。

　　哈古的父親小學畢業後,就協助家裡的農務,此後就過著一輩子的務農生涯。哈古的祖父喜歡打獵,但特別叮囑哈古的父親踏實地務農,才能逐步累積財產。而哈古的父親也因勤勞務農,逐步累積資產並受到村人的尊重。從狩獵轉變為重視農耕的價值,反映了當時卡撒發干部落漢化較早的現象。而無論是打獵或文化變遷後的農業生活,都成了日後哈古創作的重要題材。

【關鍵詞】巴拉冠（聚會所，palakuwan）

巴拉冠通稱為聚會所。部落男子約十三至十五歲，需在聚會所經歷三年的團體生活訓練，包括嚴格的體能訓練（如摔跤、抵抗飢餓與寒冷、長時間不睡等毅力的磨練、謀生與狩獵技能），以及生活教育（如敬重長者、婚姻觀念）等。聚會所的青年需保衛家園與支援部落農務，是部落文化傳承與凝聚族人的場所，也是部落軍事政治中心。

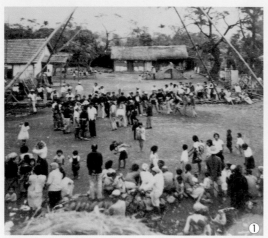
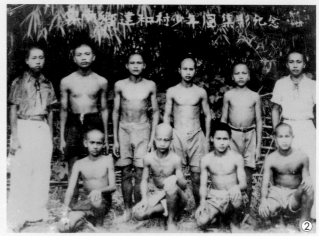
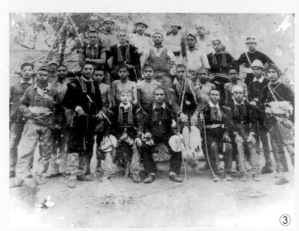
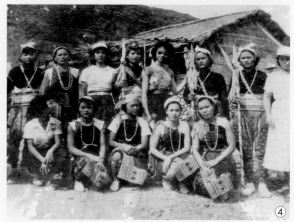

① 日治時期聚會所前的祭典。圖片來源：哈古提供。
② 日治時期卡撒發干部落少年團，圖中少年為1935年出生。圖片來源：哈古提供。
③ 日治時期卡撒發干部落青年團。圖片來源：哈古提供。
④ 日治時期卡撒發干部落婦女團，圖中女性皆未婚。圖片來源：哈古提供。

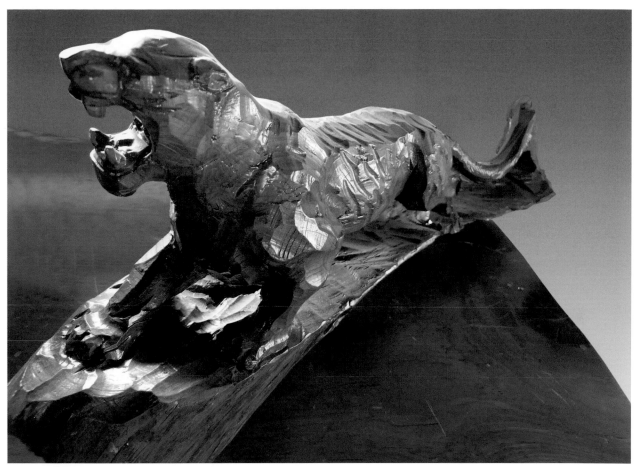

哈古，〈雲豹〉，樟木，65×19×33cm，1999。哈古的祖父喜歡狩獵。據哈古的祖父口述，曾經獵過一頭雲豹。哈古以此作品紀念祖父。
圖片來源：藝術家出版社攝影提供。

　　哈古父親的第一任妻子因難產過世，後來再娶了哈古的母親陳玉英女士（1915-2001）──卡大地布（知本）部落頭目的女兒。陳玉英則是離過婚，其前夫是火車司機，有穩定的經濟生活，但風流成性。

　　頭目的兒子與頭目的女兒，好似就是門當戶對的好姻緣；卡撒發干部落頭目與卡大地布部落頭目就訂下這門婚事，然而陳玉英因為陳進發的獨眼而有些排斥。不過，哈古的父親因為忠厚老實、刻苦耐勞等人格特質，以及仍具有深厚的文化內涵，而受到族人的尊敬，也讓陳玉英逐漸欣賞這位值得信賴的丈夫。

　　陳玉英女士就讀小學（四年制，知本蕃人公學校）時，常在大會上、站在司令臺上演講。這個聰明的女孩沒有繼續升學，因父親

早逝，母親獨自養育三個孩子；陳玉英是長女，需要幫忙照顧弟妹，尤其讓有能力讀書的弟弟受到良好的教育。

哈古的舅舅學醫，本在卡大地布部落（時稱知本社）的一個診所擔任助理；戰後日本人離開後，哈古的舅舅接手診所開業。哈古還記得小時候患砂眼，是到舅舅的診所看診。但不久，舅舅因受漢人朋友慫恿投資買漁船卻失利與受騙，診所不但歇業，甚至還為了還債而敗壞家產。

聚眾的疑慮與麵粉的誘惑

1943年，哈古出生。Haku（哈古），卑南語是木箱或棺材的意思。哈古語帶感慨的回憶，由於在他之前出生的兄姊皆不幸夭折，祖父擔

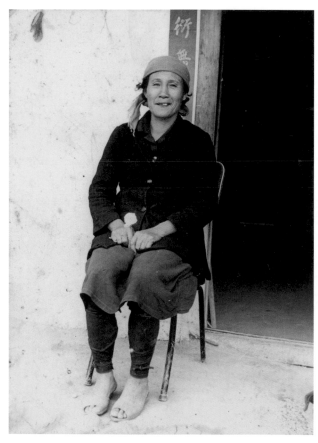

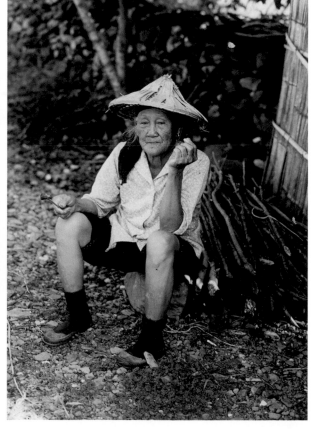

心沒有福氣養孫、沒有後代；因此以此看似不吉的名字，希望讓這個小生命避開死神的注意，平安健康的長大。

哈古出生後約一個多月，祖父就過世了；家人以祖父過世的日期登記為哈古的生日，象徵哈古接續了祖父，希望哈古能夠延續祖父身為頭目的精神。回憶起這段往事，哈古調皮地說：「我是來接班的。」

哈古出生的那年，父親陳進發已經四十歲，在那個年代算是老來得子。而哈古的父親不久則承繼了頭目身分。陳進發歷經日本、國民政府統治的大時代變遷；1943年接續頭目身分不久，即遇到1945年日本戰敗撤離

日治時期，哈古的舅舅（前排右1）與知本青年團合影。
圖片來源：哈古提供。

臺灣，國民政府接收臺灣；1949年5月國民政府頒布戒嚴令，宣告自同年5月20日零時起在臺灣省全境實施戒嚴。戒嚴對卡撒發干部落的衝擊，是限制聚會所的聚會，因為政府怕聚會容易引起暴動。

緊接著，1950年代西方教會系統進入部落，吸收教友的方式主要是透過美援（約1951-1965年間）的民生物資發放與分配。哈古回憶，這些物資本應是由政府發放，但沒有足夠人力，故委託教會處理。教會就以信教才得以請領物資為條件，來吸收族人信教。當時很多人生活不好，為了得到麵粉、牛奶、奶油、玉米粉、衣服及皮鞋等等，而加入教會。

哈古的父親堅持不進教會，而教會曾以不提供物資給哈古家做為威脅；或以有權先挑選物資來利誘頭目家族加入教會以發揮其影響力。但哈古的父親認為不能占族人的便宜，宗教應該是看誰貧苦而幫助誰，應該用愛心去發放；且認為西方宗教不應該否定部落的既有信仰，而那

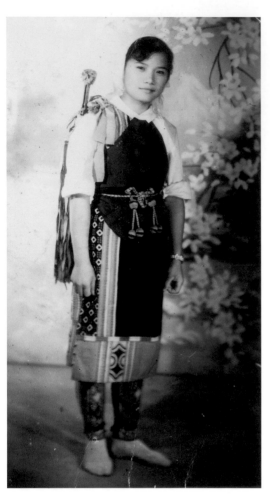

洪瑞珠小姐約十八歲,著傳統
服飾。圖片來源:哈古提供。

時,教會認為祖靈屋要燒掉、巫師的工具要燒掉、祖
先牌位要燒掉。

當時卡撒發干部落除了既有的祖靈信仰,也早
已與漢文化的祭祖融合,會立祖先牌位。這個信仰融
合,主要起自哈古的祖父,受到廈門移民來的洪姓家
族洪再生的影響。由於卡撒發干部落的祖靈信仰,沒
有明確的祭拜對象,故洪再生建議哈古的祖父辦祭典
時,可以立祖先牌位以祭拜養育自己的祖先、父母,
代表報恩。哈古的祖父認為這是一種美德,因而採納
了此建議並影響了族人。

而這位與哈古祖父友好的洪再生,正是哈古未來
的妻子洪瑞珠的祖父。洪瑞珠女士家族的故事,是唐
山過臺灣,漢人移民與原住民通婚後結合的家庭。洪
家祖先於清朝時期自廈門移民至臺東開墾,當時來臺
東開墾的漢人,有些因生活困頓,會把孩子寄養在部
落的家庭;而廈門來的漢人引進農耕,並逐漸影響卡
撒發干部落,也包括祭祖信仰。

面對時代變局,頭目不再享有過往崇高的社會地位、頭目制度逐漸
沒落。哈古的父親依然認真勤奮地務農,部落舉辦相關文化活動或祭拜
儀式時,他仍會親自出面,以頭目的角色祭拜。哈古的父親並且一再地
叮嚀哈古,須謹守頭目的使命——延續文化精神、習俗予後代;族人從
前對頭目的尊敬,我們仍須回饋部落。而這個叮嚀,哈古謹記在心,就
像是一個放在心田裡的小火苗,等待有一天能夠綻放光芒。

美術天分與農學之路

哈古從小就喜歡畫畫、勞作,但因環境因素沒有特別在美術領域
學習,生活周遭也較少接觸到美術的薰陶。哈古回憶小時候跟著父母種

田，就喜歡挖掘田裡的黏土捏塑出立體造型的動物玩偶。唸小學時，哈古就對畫圖很有興趣，並展現了令人驚嘆的寫實畫風；或以簡單的線條，就能勾勒出傳神的形貌。哈古記憶最深刻的是，有一次學校護士要推廣衛生教育，為了解小朋友的衛生觀念，出了一個題目，請小朋友畫出是什麼東西會讓自己感到最不衛生。哈古畫了一碗飯，上面有蒼蠅。那位護士當時就誇讚小哈古畫得唯妙唯肖，很有想像力。

哈古回憶小學時期的同學，很多都很聰明，但成績不好；因為家裡務農，要花很多時間幫忙。而哈古也是自小就被父母親帶到田裡玩耍或工作，即使上了小學、中學，餘暇時候也需幫忙務農。這段務農經驗，影響哈古深遠，反映在日後哈古的許多作品裡，尤其是水牛（P.104）。

有些老師則會歧視原住民孩子，哈古記憶最深刻的傷人話語是「山地人吃地瓜，所以很笨」。1956年，哈古小學畢業，準備繼續升學；由於哈古的父親不熟識中文字，家人不懂得如何報考學校，而是由小學的漢人老師代為報名。而六年級導師判斷哈古的資質，沒有辦法達到臺東初中入學的程度，將哈古報考臺灣省立臺東農業職業學校初中部（以下簡稱臺東農校）。然而，一位非常喜歡哈古的五年級導師洪老師（已轉調到其他學校）回到部落，很惋惜怎麼沒有讓哈古去試試看考臺東初中。就這樣，哈古進入臺東農校，彷彿注定了哈古的務農生涯。

倒下的聚會所：少年哈古的文化危機意識

建和國小畢業後，哈古進入臺東農校。因為沒有美術課，繪畫的機會很少；重要的繪畫表現就是常常包辦學校的壁報比賽，以漫畫方式畫「反攻大陸」。此後不再有特別的美術活動，直到中年務農失敗拿起簡陋的工具雕刻，直到四十二歲才打開了哈古心中的雕刻之窗。

哈古就讀臺東農校時，教會在部落的影響力與日俱增，也是族人因宗教而分裂加劇的時期。當時的村長和教會代表，皆是卑南族，召集一

些鄉民代表（如卑南鄉代表），聯合起來遊說村人蓋教堂。1958年，天主教買下了聚會所的所在土地準備蓋教堂，聚會所被拆除。

聚會所倒下，內部的文化物件也因此被棄置。人類學者陳奇祿在《臺灣排灣群諸族木雕標本圖錄》一書中，就記錄下了卡撒發干部落會所本來有男女祖先像雕刻各一尊，但放置雕像的聚會所「由於天主教的傳入，已於民國四十七年春被摧毀，而原址改建天主教堂……。」人類學者凌純聲在1958年發表的〈臺灣土著族的宗廟與社稷〉一文中，指出卡撒發干部落的會所中本來有男女祖先像雕刻各一尊，其雕法「顯呈近代作風，此亦可旁證，這一文化是最近由外輸入的」；雕像後來被中央研究院民族學研究所收藏。

聚會所倒下，不僅是有形物體的消失，更導致後代族人逐漸遺忘無形的文化內涵與精神，對重視部落文化的族人來說是很重的打擊。哈古回憶，聚會所還沒拆除時，長他一歲的少年還曾在聚會所上過課。後

[左圖]
人類學學者陳奇祿。圖片來源：藝術家出版社提供。

[右圖]
人類學學者凌純聲（後）攝於雲南。圖片來源：藝術家出版社提供。

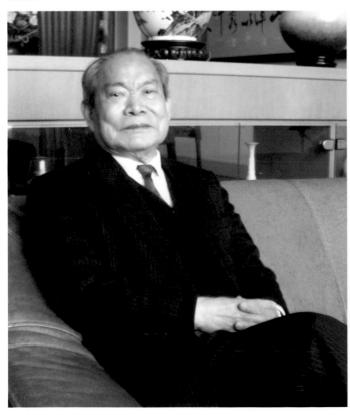

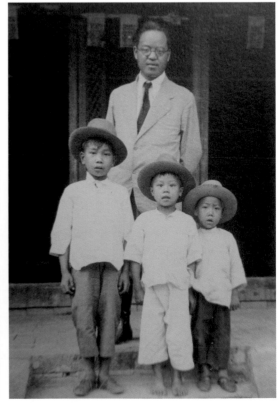

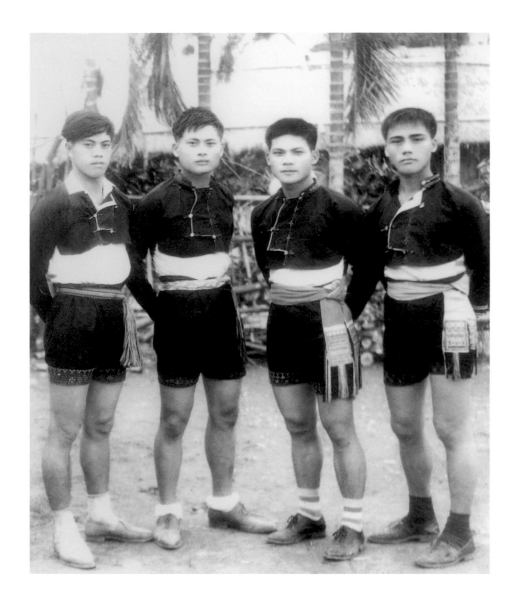

哈古（右2）約十八歲時，與部落同年齡的青年，一起參加部落收穫祭。圖片來源：哈古提供。

來，年約十八歲的青少年哈古，開始警覺要挽回自己的文化，就號召幾個和自己年齡相仿的年輕人，在哈古家的私有地上，用稻草蓋聚會所。

除了重蓋會所，仍認同自己文化的族人則認為更應該認真舉辦收穫祭，到山上採集竹與籐條，搭製收穫祭的精神象徵鞦韆（卡撒發干部落的文化特色與特有的工藝技術）(P.22)，而哈古的父親陳進發頭目則帶領祈福儀式，期待祖靈的保佑，也希望高約三層樓高的鞦韆擺盪時平安順利，為部落族人們帶來幸運。

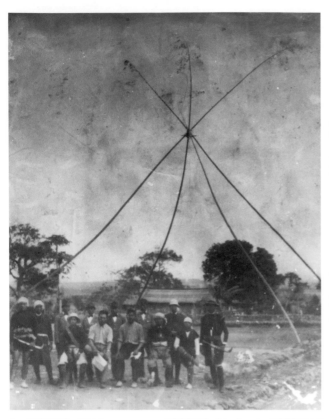

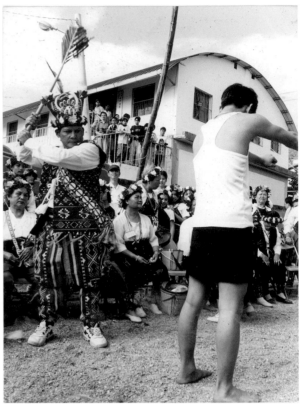

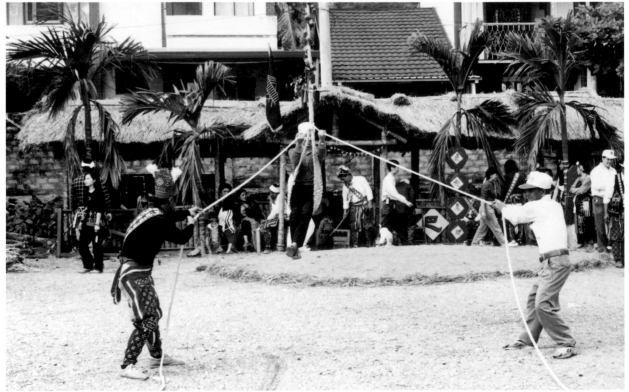

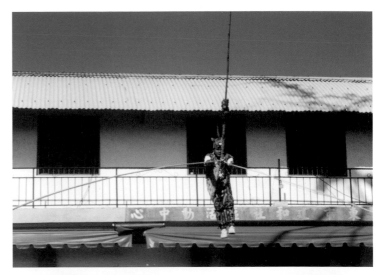

而就在許多族人信仰西方宗教後，部落陸續傳出有人生病。部落巫師因此進行儀式詢問祖靈，獲得的訊息是祖靈遭到排斥、祖先的養育之恩被遺忘；自此族人開始反省，漸漸地不再去教會，教會逐漸沒落。而頭目家族堅定自我文化的價值，先以自己的土地重蓋會所，並舉辦祭典，維繫了部落文化的存續。

然而，由於空間較小、舉辦祭典時相當克難，族人於2015年爭取到在公有土地上興建新的聚會所。而此聚會所不僅有傳統男性聚會的功能，也成為婦女、小朋友皆可使用的公共空間，在新時代裡發揮其新的角色。

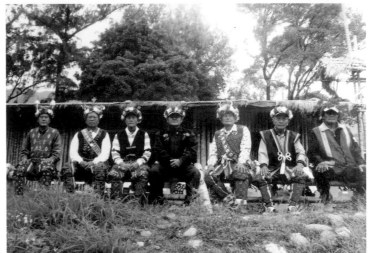

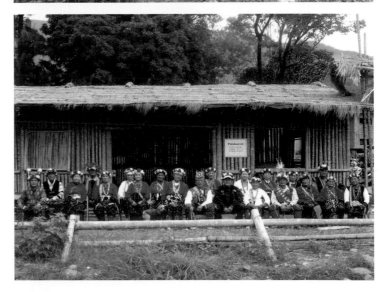

[左頁左上圖]
1938年（昭和十三年），卡撒發干部落舉辦的收穫祭。圖片來源：林昇繁先生提供原始照片、高齊良先生蒐集放大。

[左頁右上圖]
少年在聚會所完成三年訓練後的成年禮，由頭目哈古訓話並進行最後一次象徵性的鞭打，成年後需時時刻刻提醒自己，過去磨練少年們的忍受力與耐力，都是希望他們成年後能夠承受更多考驗，並為自己負責。
圖片來源：哈古提供。

[左頁下圖]
1998年收穫祭之鞭韃。圖片來源：盧梅芬攝影提供。

[上圖]
約1990年代收穫祭，哈古率先溫鞭韃。
圖片來源：哈古提供。

[中、下圖]
2018年，頭目哈古（前排中著黑衣黑褲者）與族中耆老在竹製聚會所前合照，現已改為木造。
圖片來源：哈古提供。

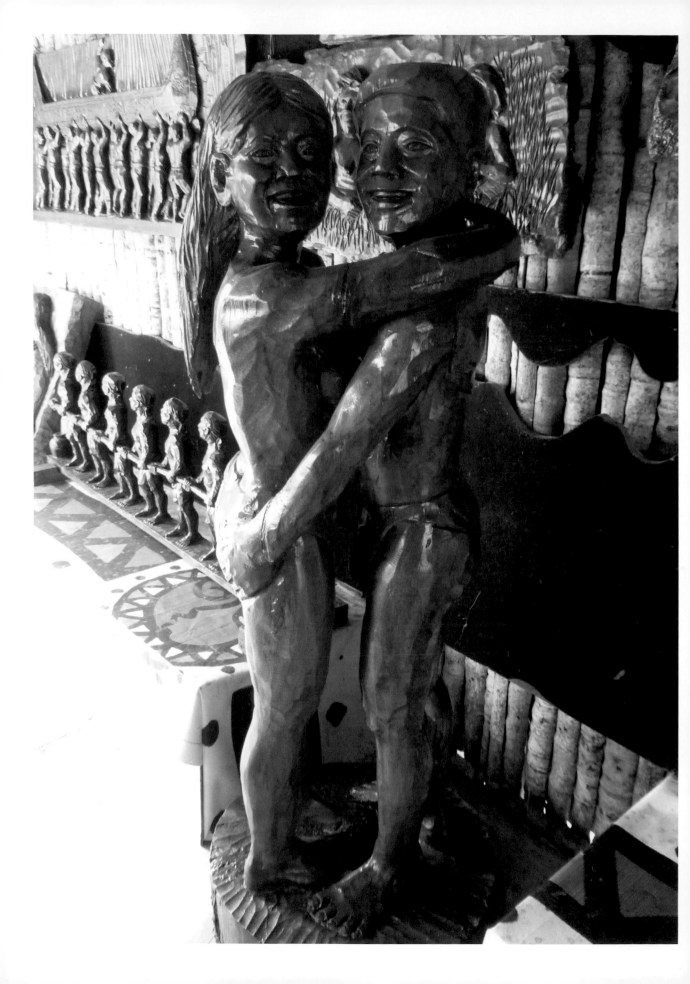

2.

失敗的農夫與木雕的慰藉

1967年，二十五歲的哈古結婚，孩子相繼出生，以務農維生。約三十幾歲時，務農失敗且負債，轉以打零工方式維持生計、甚至賣地始能快速還債。三十六歲時哈古的父親過世，他窮到沒錢為父親辦後事。這位失敗的農夫世襲了頭目的身分則不被族人所普遍認同。直到四十二歲在農夫生涯最困頓的時期，因一次展覽的機緣及在妻子的支持下投入木雕。失敗的農夫與不被認同的頭目，在雙重的困頓下，哈古以最陽春的工具及不用錢的漂流木雕刻，獲得心靈的慰藉。

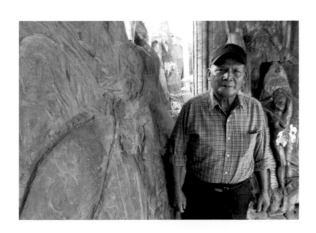

[本頁圖]
2019年春，哈古與自家庭院長廊裡的大型石雕創作合影。圖片來源：藝術家出版社攝影提供。

[左頁圖]
哈古家中展示間內的大型木雕，呈現男女之間兩情相悅的真情。圖片來源：王庭玫攝影提供。

[右頁上圖]
哈古在新竹湖口裝甲兵學校時所攝。照片上標示了「慶祝聖誕 恭賀新禧」、「決定性的戰鬥兵種」。圖片來源：哈古提供。

[右頁下圖]
哈古（右），年約二十歲，準備入伍，與童年一起長大的好友合影留念。這位好友五十歲時過世。圖片來源：哈古提供。

卡撒發干部落族人重視生活環境的整潔，且處處可見花木扶疏的庭院或街道。1992年卡撒發干部落獲「全國十大環境保護模範社區」的殊榮。圖片來源：盧梅芬攝影提供。

自信青年，堅定所愛

1958年，教會買下聚會所座落的土地並拆掉聚會所。之後少年哈古積極號召和自己年齡相仿的年輕人，在自家私有地上用稻草蓋新的簡陋聚會所，是個行動派，也顯露了哈古的領袖氣質，以及他對自我文化的自信。一張哈古自臺東農校畢業後，與聚會所同儕身著美麗的傳統服飾的合照，可見十八歲的哈古清秀的臉龐，有雙充滿著自信的眼睛。

臺東農校畢業後不久，哈古入伍，兵種為步兵。入伍後約兩個月被分配到新竹湖口的裝甲兵學校。當兵記憶最深刻的是可能遇上的意外，例如在楊梅訓練場受訓時，因為當地紅土遇雨濕滑，開戰車時特別危險。當時部隊只有哈古是原住民，雖然不少人會稱他「山地人」、「山胞」或臺語的「番仔」；但同袍對他都還不錯，並未刻意區分彼此。

有時軍中同袍會帶哈古回家裡作客，哈古有兩個經驗記憶特別深刻。一是朋友家有些居住環境其實沒有部落社區乾淨與美麗，這使哈古對自己部落的環境更帶有自信。二是在一位閩南朋友家用餐時，男性吃完、女性才能入座，哈古對此用餐時女性的次等地位和重男輕女的觀念頗為驚訝。哈古認為全家人一起用餐才應是重要的價值與美德。

哈古入伍前，就和同村、有著卑南族與漢族血統的洪瑞珠女

士訂親，當時訂親的習俗是用兩瓶米酒下訂。一張哈古入伍前與未婚妻及家人的合照，可見青春時期的兩人猶如一對璧人，哈古有著一雙獵人般的銳利雙眼，妻子則是有雙笑瞇瞇的眼睛（P.28上圖）。

然而，哈古與洪瑞珠交往時，哈古的母親並不是很認同。母親因為經歷過家道中落，除了對錢財缺乏安全感而緊守不放，也希望哈古能娶個高學歷的女子。但哈古不認為學歷特別重要，他喜歡洪瑞珠這樣樂觀又刻苦耐勞的女孩。

洪瑞珠的曾祖父洪國昌於清朝時期與廈門的一群移民來到臺東開墾，並與卡撒發干部落的族人混居。勤奮務農逐漸累積財富，因前、後任妻子相繼過世，前後共娶了三位妻子，家族在卡撒發干部落逐漸人丁興旺。日治時期，洪瑞珠的祖父洪再生就讀臺南師範學校，畢業後當老師，娶卡撒發干部落女子為妻，生下了洪瑞珠的父親洪命福。

洪再生在當時本是那一帶

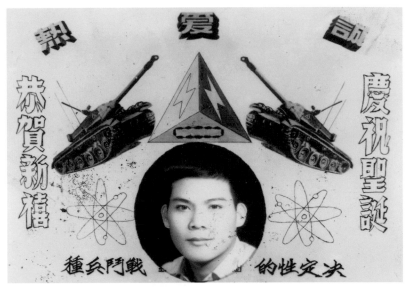

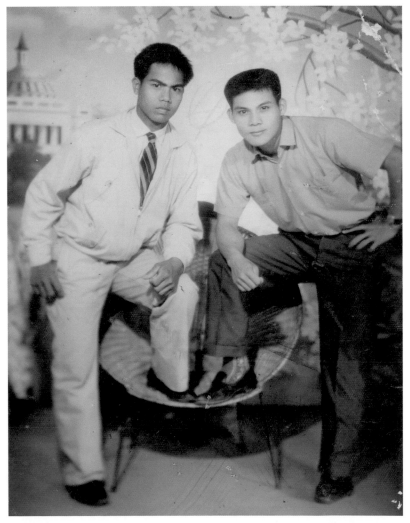

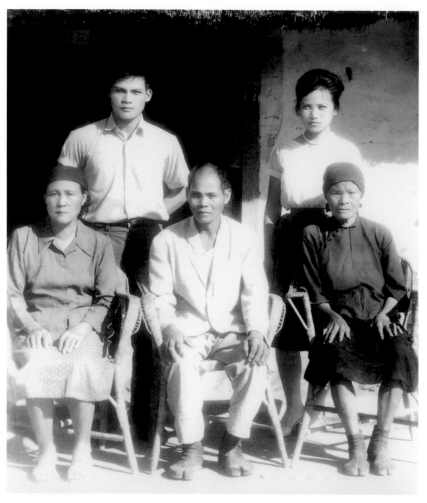

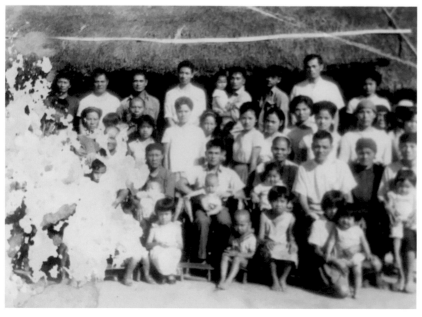

的首富，家裡還有一輛轎車、擁有廣大的田地；因為幫別人擔保卻被利用，幾乎敗掉全部家產。到了洪瑞珠的父親洪命福這一代，已家道中落。洪命福未結婚前，曾到臺北開計程車打拼餬口，還在大東南亞戰爭時期被日本政府騙到中國的海南島當軍伕。至於被騙之說，因日本政府允諾從海南島回來可以當警察；不過，洪命福自海南島平安回來後，已改朝換代為國民黨統治了。

洪瑞珠父親娶卡撒發干部落的女子為妻，生了六個孩子。當時在水利局當雇工，一個月只有五百元的薪水，養這麼多孩子很是辛苦。洪瑞珠是老大，因為要幫忙照顧家庭與弟妹，又因家庭經濟因素致無法受教育。而日後哈古務農失敗、人生重挫，歷經過苦日子的洪瑞珠，甚至成為家中重要的經濟支柱，和哈古成為胼胝夫妻。

[左頁上圖]
哈古的祖母（哈古父親的繼母）（前排右
1）、哈古的父親（前排中）、哈古的母
親（前排左1），後排為準備入伍的哈古與
其未婚妻洪瑞珠。因還未結婚，所以當時
拍照要保持一些距離。圖片來源：哈古提
供。

[左頁下圖]
準備入伍的哈古（前排中）與親友合影。
圖片來源：哈古提供。

洪瑞珠女士結婚時和最小的妹妹（左1）與
嫁妝合照。姐妹兩人相差約十五歲。
圖片來源：哈古提供。

務農失敗

　　哈古當兵回來後，身為獨子的他，很快地接收了父親的農地，投入了務農工作，沒有特別想到發展美術或雕刻的興趣。1967年，二十五歲的哈古與十九歲的洪瑞珠女士結婚；結婚後，長子陳一傑（1968-1987）、次子陳建宏（1971-）及長女陳美伶（1974-）、次女陳惠美（1976-）相繼出生，么女陳美娟（1986-）則是在哈古四十四歲、剛投入木雕工作時出生。然而，由於這門婚事並未得到哈古母親的贊同與祝福，結婚後婆媳關係並不十分融洽；直到哈古的長子陳一傑於十九歲生日那天因車禍過世，才逐漸開啟了兩人的溝通。

　　務農時期的哈古，黝黑精壯、略顯清瘦。務農時期還有一段與外省官兵陳水生的深厚情誼；哈古漢名為陳文生，他笑著回憶和自己的名字只差一個字的陳水生的故事。1970年代初期，年約三十幾歲的陳水生，因為臺東知本「開發隊」徵集退役官兵屯墾開發並可分發土地，需至花蓮領取授田證以申請土地。

【關鍵詞】開發隊

　　「臺東農場知本分場」由前國防部所屬「警總開發第二總隊」築堤開發而來，故一般習稱為「開發隊」。1971年，國防部以「育兵於農」徵集退役官兵五百餘人，組成「農墾示範大隊」加入進行屯墾開發。

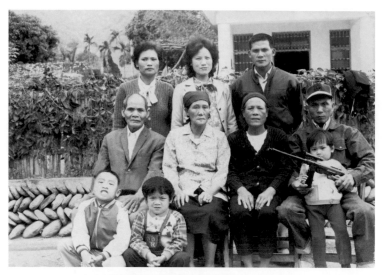

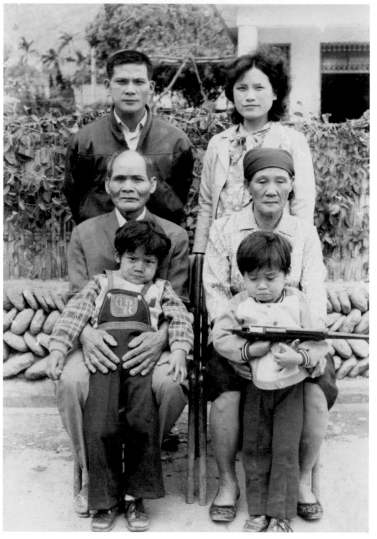

但陳水生沒錢買車票而好友又不願意幫忙，只好求助於哈古。哈古的協助讓陳水生順利申請到屯墾的土地，有段時間還寄居於哈古家，一起開墾新土地。

從此陳水生感恩不墜，每年過年都會給孩子們大紅包以表心意。後來他賣掉開發隊的土地，到西部從事鞋子外銷，還帶領哈古的長子擔任鞋子的設計工作。這是大時代下，不同族群接觸、了解後的動人情誼。

哈古種過稻子、香瓜、鳳梨、竹子、檳榔花、菊花、葡萄、高麗菜、百香果與西瓜等，甚至還養過蠶，但投入的心血常是血本無歸。最慘痛的損失是鳳梨與西瓜。1960年代，種鳳梨在臺東可算是盛極一時的農產業，西部果農甚至自動組團到臺東實地觀摩，曾被稱為「西部果農到臺東留學」，致使西部鳳梨產業也急速擴增。1971年，外銷鳳梨罐頭創新高，哈古隨之投入種植鳳梨看似自然不過；然而，他卻剛好遇到了大時代因經濟轉型、導致鳳梨產業沒落的當口。

當時哈古種的鳳梨品種是加工用品種，主要供應臺東知名的「大

山發」鳳梨加工廠，當時由政府輔導開廠。然而，遇到了1970年代的臺灣經濟起飛，工商業快速發展，農村人口漸漸流向都市，隨著工資上揚，鳳梨生產成本提高，臺灣鳳梨罐頭逐漸失去國際競爭力，漸漸被泰國、象牙海岸等國取代。

上游的公司較快掌握資訊與政策，較能夠趕緊搶先一步躲過經濟風暴，臺東兩大鳳梨加工廠「興業」與「大山發」於1976年後先後關廠，「興業」則轉至印尼開工廠。而農業下游的底層勞工如哈古，掌握資訊不及，則被大時代的經濟洪流所吞噬。鳳梨本來一斤可賣到三塊半，準備收成時，卻跌價到一斤只能賣到一塊、甚至兩毛；連採收都划不來，只能任其爛在那兒。

種西瓜則遇到天候因素，致使臺東西瓜收成比屏東慢；消費者多買屏東的，待哈古的西瓜成熟待賣時，只好以底價賣出。而實際上哈古

並沒有種植西瓜的經驗，只是看到別人種西瓜賺錢，就躁進、莽撞地下去投資。沒有獲利，那投資下去的錢與勞力就這樣白白地流走。養蠶則是運氣不好、也可能是判斷失誤；本來已經談妥將生產的蠶絲賣給一家收購公司，故放心的種了一甲多地的桑樹，蠶也養得不錯，卻遇到收購蠶絲的公司倒了。

約1973至1974年期間，年約三十二歲的哈古，遭到嚴重的農業失敗。哈古以當時愛國獎券最高獎金，來比擬損失的慘況。哈古回憶他記得1970年愛國獎券最高獎金為二十五萬臺幣，哈古卻虧損了二十八萬。

面對務農失敗的虧損，哈古得先借錢還債，每個月還要還三分利息。先是妻子外出打零工，例如拔草、疊茈葉；隨後哈古也不得不一起以打零工方式維持生計，包括幫人割稻、種生薑、種茈葉，以及採檳榔等，不放過任何打零工的機會。然而，當時日薪約二百五十元，打零工又不穩定，還債和還利息的速度太慢，只好乾脆賣地。當時賣掉約一甲地，又因為急需用錢，只好賤價售地，苦不堪言。

家道中落

在這幾乎傾家蕩產的重大打擊時，孩子都還很小；在養兒育女的重擔下，1978年，又遇到哈古的父親因腦溢血突然過世，享壽七十四歲。那時，哈古窮到沒錢處理父親的後事。還好當時岳父從遠洋回來，和岳父借錢，才得以完成後事。

父親過世後，三十七歲的哈古世襲了頭目的身分。父親在世時，並沒有對哈古交代過特別的頭目交接儀式；但是會在日常生活中，教導哈古頭目所負責的祭儀。然而，隨著外來政權的影響日深，在學歷（教育程度）與政治地位等新的價值觀下，世襲的頭目身分已不見得讓族人信服；而當時哈古這個失敗的農夫，頭目身分只會加重旁人對他的輕視。

務農失敗後，哈古出席地方婚禮或慶典等公共場合時，總須面對長輩或旁人的指指點點、酸言酸語、指責或諷刺，例如你就是野心太大或太貪，才會把家敗掉、才會落到這種下場。面對譏諷、嘲笑、不諒解、看不起，哈古

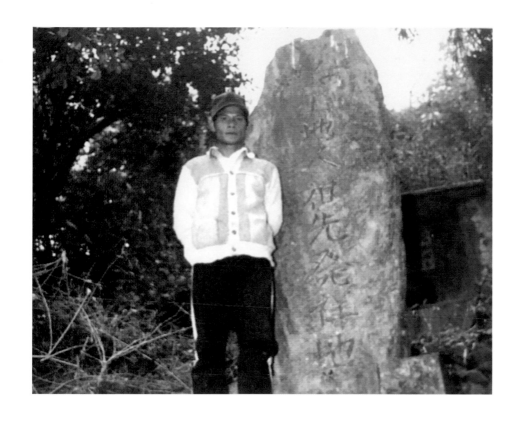

哈古務農失敗後至祖先發祥地反省，當時的哈古面貌消瘦憔悴。圖片來源：哈古提供。

羞愧地想要躲起來，也儘量避免出現在公開場合；面對家人的憂心與家庭生計，他的心裡更是難受與煎熬。

　　而從小受過苦的洪瑞珠，在家庭最困苦的日子裡，則陪伴著哈古、堅韌地照顧家庭並分擔生計，例如凌晨3點就要起床忙著洗衣服、做飯；忙完家務事，緊接著出外打零工，尤其冬天寒流來襲依然得早起，在冰冷的田水裡工作，特別地難受與難過。

院子裡的咚咚聲：木雕的慰藉

　　哈古停下腳步，反省自己。常常在夜深人靜的時候，在田野間駐足或走到寂寥的角落。此時此刻，沒有人安慰得了自己。想起耕耘有成的父親，更是悲從中來，悔恨敗掉家產、敗掉頭目家族的尊嚴；想起受到族人尊敬的父親，在自己最失敗的時候離開人世，內心更是充滿著愧疚。

［上三圖］
哈古雕刻作品的材料——漂流
木。圖片來源：藝術家出版社
攝影提供。

　　在生活最困頓、人生最低潮的時候，哈古自覺必須停止借酒澆愁，
隱約覺得必須做些自己真正有興趣的工作，心靈才能強壯到排開旁人對
他的閒言閒語。

　　哈古選擇了雕刻。為什麼選擇木雕？比起畫圖、紙筆，哈古對刀與
木頭有著特別深刻的感情。「刀與木頭離不開求生與生活」，哈古說。
刀與木頭從來就與生活緊密相關，從小就需要常常用木頭燒水煮飯、製
作工具、搭建房舍；而刀是劈砍木頭的重要工具。

　　漂流木更有一種薪傳的意涵。過去由於取火不易，在聚會所中，會
讓漂流木持續燃燒不滅，長者可烤火取暖、族人可取火苗使用。哈古以
漂流木雕刻，正是希望表達這種相傳不絕之意。另外，卡撒發干部落的
祖先，曾以平面雕刻祖先像並放置於聚會所；但這些過去的事漸漸被族

人遺忘，身為頭目的使命感，使得哈古希望可以透過雕刻記錄部落的生活、文化與歷史。

　　沒有學過木雕、也不懂雕刻工具的哈古，先是以隨手可得、最簡單的工具和不用錢的材料雕刻——美工刀加上漂流木；之後則是使用蓋房子的鑿牆工具克難雕刻。哈古利用晚上的時間慢慢摸索，也是一種鍛鍊心靈與「游於藝」的狀態。院子裡的一角，成了哈古心靈獨處的小空間；夜晚裡咚咚咚的雕刻聲，成了哈古抒解內心苦悶、心靈的慰藉。然而，有時雕刻到太晚而被鄰居抗議太吵。

　　沒想到，這一刻就刻出了濃厚的興趣。哈古當時還以椰子樹幹刻了一組頭像椅凳（P.36-37），每一個面貌都不同，從作品已可見哈古雕繪人像的造型掌握。這組作品現在仍擺在哈古所創辦的「部落教室」。哈古幽默又頑童般地笑著說：「坐不上別人的頭，可以做一些來坐坐。」

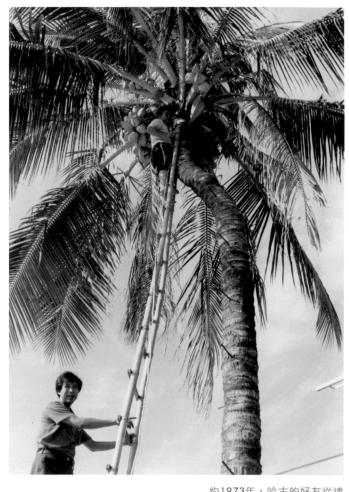

約1973年，哈古的好友從遠洋帶回一棵椰子樹苗。哈古的父親種在家裡的後院。在他父親過世後，由於椰子樹長得太高、葉鞘掉下來危險，於是將它砍掉，刻了頭像椅凳。
圖片來源：哈古提供。

打開雕刻的窗

　　哈古的父親過世約六年後，1984年，四十二歲的哈古參觀了由臺東縣立文化中心於臺東社教館展出的「臺東山地文化藝術展覽」。看到展覽的木雕作品，哈古覺得自己的作品很不一樣；不久，他也從報紙上讀到政府鼓勵原住民藝術發展、鼓勵原住民從事藝術工作的訊息。

　　參觀完文物展、看到政府鼓勵原住民從事藝術工作後，哈古久久

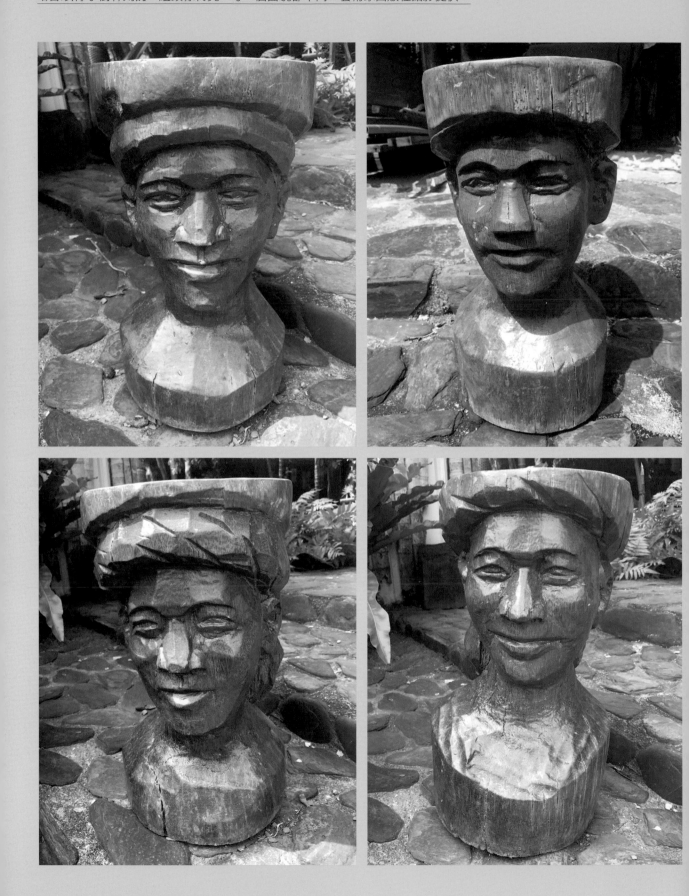

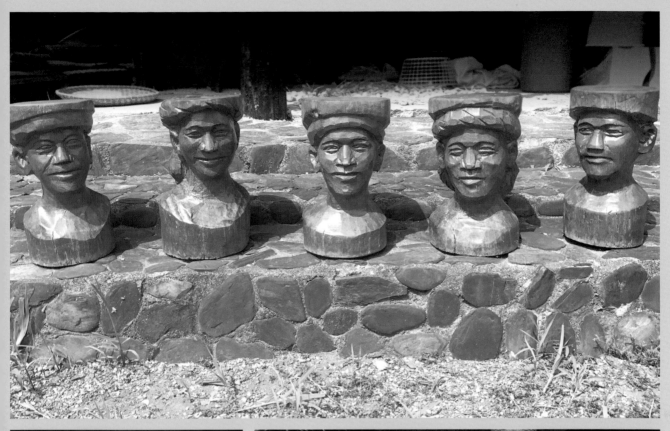

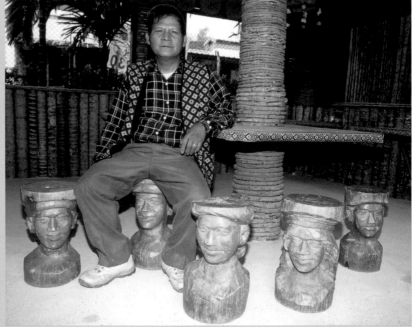

哈古與自己以椰子樹幹雕刻的一組頭像椅凳合影。圖片來源：哈古提供。

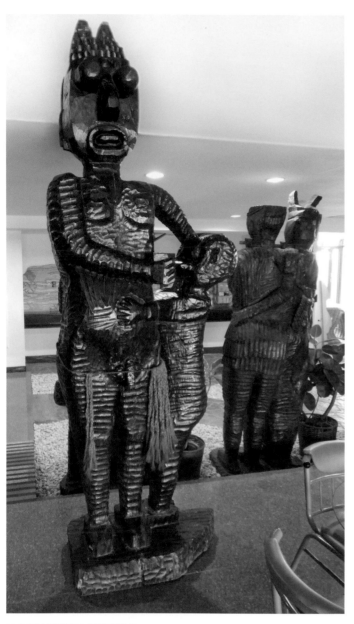

袁志寬於花蓮亞士都飯店擔任
駐飯店雕刻師時的作品。
圖片來源：盧梅芬提供。

不能忘懷。他反覆思索著自己中年失敗的人生，到底要選擇什麼樣的職業、什麼樣的環境來發揮自己的才能？那個從小深埋心中、卻沒有環境發展的美術種子，似乎被喚醒；那個時時縈繞在心裡的父親的叮嚀、身為頭目家族後代的文化使命感，彷彿有機會透過雕刻使之實踐。

「要不要把握這個波流？……這是一個機會！」哈古反覆思索後，雕刻的慾望更加強烈；因此與家人溝通，希望投入更多時間來雕刻。然而，周遭大多數親友對這個強烈的想法並不以為然。在當時這個典型的農業社會中，親友們甚至以務農所著重的勤勞，來解讀雕刻是一種逃避務農的懶惰行為。連哈古的母親也如此認為：「那是小孩子玩的玩具，不是大人要做的事情。」

而此時，哈古的妻子成為重要的支持者。妻子告訴哈古：「你有很多祖先的故事，要把他刻下來，讓每一個部落族人都能知道。」妻子的支持，讓哈古更堅定地要以雕刻記錄文化的信念。哈古將這一年視為自己打開雕刻之窗的關鍵年，雕刻正式走入了他的生命。

為了精進雕刻，哈古更為渴望得到專業的雕刻工具。但他當時沒有多餘的錢購買工具，並間接得知可透過雕刻班認識、學習與取得雕刻工具。哈古曾拜訪在臺東市公所開木雕課的Eky（林益千，1952-2003），Eky是當時臺東少數具有雕刻技術的人。然而，此課程是白天上課，哈古

白天必須農忙而作罷。後來又得知Eky的父親袁志寬（1922-1996）在花蓮也開設木雕班，袁志寬曾在花蓮亞士都飯店擔任駐飯店雕刻師。然而，此課程只有在星期六下午半天開課，如去上課，交通費與住宿費就讓哈古吃不消了；哈古只好情商主辦單位，若可以提供雕刻工具，允諾可以在家如期做出主辦單位要求的成果，以供成果展展示。就這樣哈古如期繳交作品，並於花蓮成果展出。

此後，哈古盡量維持著白天打零工，晚上利用完整時間雕刻的生活模式。然而，剛開始雕刻的時候，還要幫忙照顧大兒子的女兒，常常要背著小孫女雕刻；因為小孫女出生後四個月，她的母親就離開這個家了。家人也擔心哈古晚上花過多時間雕刻，睡眠時間減少，白天怎麼有力氣從事農務？有時因為雕刻而太晚睡，隔天若要打零工，哈古還是會咬著牙起床。哈古尤其喜歡遇到下雨天，可以正當地不用農忙。

做自己喜歡的事，哈古的心情有所轉變；學會了慢慢放掉過去的比較與雜念，雕刻時，他的心靈獲得無限的平靜與喜悅。

袁志寬於花蓮亞士都飯店擔任駐飯店雕刻師時的作品。
圖片來源：盧梅芬提供。

3.

初試啼聲與伯樂之恩

哈古剛開始雕刻時，族人與家人普遍不懂他的作品價值，他也不了解主流社會的藝術環境。直到四十三歲，因一次展覽的機緣──1985年第2屆臺東地方美展，當時名不見經傳的哈古，受作家楊雨河的協助，以及藝術家兼評論家杜若洲的鼓勵與支持，天賦才華為伯樂所識，開始較有信心並勤於創作。1980年代後期，哈古逐漸在臺東地區及原住民藝術圈打開知名度，也影響了一些原住民雕刻師。1991年，《文訊》雜誌報導哈古，這是他的作品首次透過雜誌，從地方介紹給全國更廣泛的讀者。

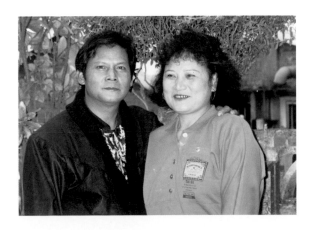

[本頁圖]
1991年，哈古與妻子洪瑞珠合照。圖片來源：哈古提供。

[左頁圖]
哈古，〈緣〉，木雕彩繪，40×46cm，圖片來源：藝術家出版社攝影提供。

獲得展覽機會，楊雨河帶進門

1985年，當時名不見經傳的哈古，從報紙得知第2屆臺東地方美展徵件訊息，躍躍欲試，參展過程卻有著一段曲折的故事。當時臺東縣立文化中心才剛成立三年（1982年成立），自1984年起舉辦第1屆臺東地方美展，在當時是地方藝術界的盛事。

哈古當時雕刻了三件、高度約45公分的立體小作品，分別是〈開心的女孩〉、〈祖母與孫子〉與〈頭目的尊嚴〉。他小心翼翼地把三件作品放在撿蝸牛的塑膠籃裡，再把塑膠籃綁在80 c.c.的摩托車後座，滿懷希望地把作品載送到舉辦臺東地方美展的地點——臺東社教館。到了臺東社教館，工作人員卻說明：「由於你不是藝術協會的成員，沒有資格參展」。哈古的心情頓時沮喪萬分：「哎呀！我那時抱著失望的感覺，不知道有這樣的規定。心想，只好把作品帶回去好了。」

不得其門而入的哈古，就在回頭準備要離開的當下，在社教館門口遇到一位臺東的楊姓特派記者。這位記者看到了他的作品，就問道：「先生，你為什麼要把作品帶回去？」了解狀況後，熱心的記者

《文訊》1991年舉辦「臺東藝文環境的發展」座談後，發表在雜誌上報導，此為文章刊頭頁。

說：「來來來，我帶你進去填報名表。」哈古才得以再次進入社教館領表報名。就在填寫報名表的時候，哈古發現眼前所視模糊，才意識到四十三歲的自己已經老花眼了。哈古笑著回憶，此時楊姓記者竟然還熱心地把他的老花眼鏡借給哈古戴，才順利完成報名程序，以一位非專業人士的身分參展。而這位楊姓記者就是定居臺東的作家楊雨河（1934-2017），也是哈古進入藝術場域的第一位貴人。

當時五十二歲的楊雨河，是積極促進臺東藝文發展的重要人士，在1991年1月《文訊》於臺東社教館舉辦的「臺東藝文環境的發展座談會」中，楊雨河就強調，和臺北相比，臺東的藝文環境實有待加強；其中之一是

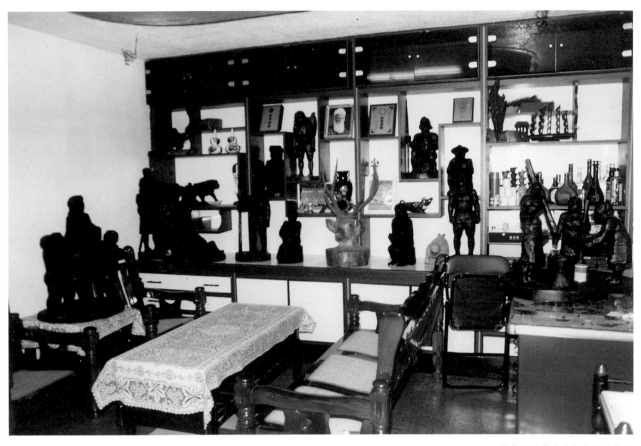

杜若洲鼓勵哈古努力累積作品
的時期，作品都擺放在家中客
廳。圖片來源：哈古提供。

要有欣賞文藝人才的伯樂，使人盡其才，而不外流。

為伯樂杜若洲所識，勤於創作

　　受邀作為臺東地方美展評審委員的藝術家暨評論家杜若洲，看到哈
古作品時眼睛為之一亮，認為臺灣原住民藝術界還沒有看過這種風格的
作品。這段緣分並未因展覽結束而結束。

　　有心的杜若洲很想認識哈古這位不知名的創作者，依據哈古在報
名表上所留的聯絡電話，致電到建和國小找人，並表示想要買哈古的作
品；接到電話的校長興奮地轉告哈古，帶著看好哈古將出頭露角的語氣
說：「你不得了了，有位教授來找你，有意買你的作品。」

　　哈古不好意思地回覆杜若洲夫婦（杜若洲的妻子鍾光華，雲林人，

杜若洲鼓勵哈古努力累積作品的時期,大型作品擺設在院子走廊上。哈古(前排左1)抱著孩子與母親(前排右1)、妻子(後排左1)及鄰居合影。圖片來源:哈古提供。

[右頁上圖]
米開朗基羅在翡冷翠美術學院美術館所藏的大理石作品〈大衛像〉。

[右頁下圖]
哈古的雕刻工具,其中特色是美工刀。圖片來源:哈古提供。

國立臺灣師範大學藝術系畢業),因自己正忙於務農,可否等忙完再見面。杜若洲夫婦靜待哈古有空的時間,來到哈古住處後,當時哈古家中就只有三件作品——即是參加第2屆臺東地方美展、本不得其門而入的那三件。

杜若洲詢問哈古是否願意賣出此三件作品,受伯樂所識的哈古,受寵若驚。哈古回憶當時的自己,就是個務農、割稻的農夫,從沒想過自己的作品會被人家看中,更從來沒想過自己作品有價值。

當下哈古心想:「我不懂行情。用賣的,又不好意思。」因此回應,喜歡的話,就先把這三件作品帶回你家,可以常常欣賞,以後再談價格。杜若洲鼓勵哈古,很多人會喜歡你的作品,要努力累積作品;並提出以一件七千元的價格買下作品,也是杜若洲為了支持哈古得以專注並持續創作的方式。

杜若洲與哈古持續保持來往，也交流彼此的藝術觀念；例如杜若洲以其美學訓練與經驗給予哈古建議，拿出米開朗基羅（Michelangelo, 1475-1564）的畫冊給哈古看，可參考輪廓；哈古則覺得西洋雕塑和他的不一樣，哈古不喜歡那麼細緻的雕法，而是留有很多大塊鑿痕。杜若洲對於哈古使用美工刀雕刻有些意見，而哈古則是至今仍堅持使用美工刀處理細節，例如眼睛、眼袋等。

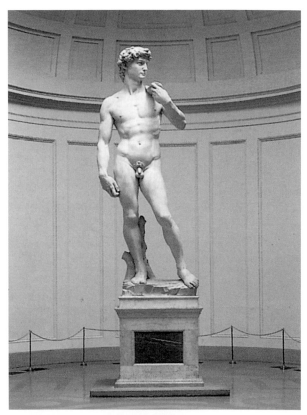

　　杜若洲對於哈古不用畫草圖、不用現場模特兒，光憑感覺就可以雕刻出形貌的能力，非常讚賞。還曾帶哈古拜訪以寫實風格著稱的藝術家陳興泉並與之交流。陳興泉於1941年隨家人遷居臺東，代表雕塑作品有1982年完成的臺東社教館孔子銅像，以及1974年製作因公殉職的溫勇男（1941-1973）郵務士銅像。

　　利用陳興泉去買檳榔以款待客人的空檔，哈古用陳興泉剩下的陶土捏製出一頭牛。陳興泉對於哈古的快手與立體造型掌握力，包括比例、位置、角度與空間等都讚嘆不已；哈古則回說自己憑感覺就這樣做了出來。哈古笑著回憶當時陳興泉與杜若洲兩人還爭搶這件作品。

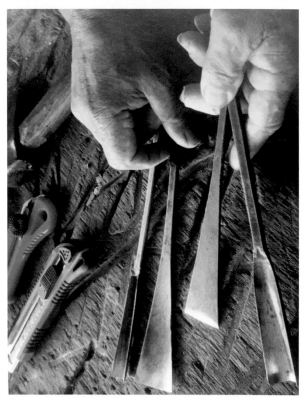

　　哈古覺得與杜若洲兩人的關係像是兄弟般。杜若洲也曾跟著哈古到發祥地祭祖，認識哈古的族群文化。1985年，哈古與妻子在前往太麻里的路上出車禍，杜若洲聽到消息趕到醫院；當時還沒有健保與農保，杜若洲還幫忙付醫藥費。哈古感激在心，只是後來和杜若洲斷

了音訊。

　　後來杜若洲夫婦又收藏了幾件哈古的作品，但因杜若洲的孩子出國讀書，在此經濟壓力下而停止繼續購藏。但杜若洲依然鼓勵哈古持續雕刻，先累積質量兼具的作品。在杜若洲的激勵下，哈古更勤於創作。哈古創作出數十件木雕作品，都先放著；其中〈獵歸〉參加1987年「76年文藝季臺東縣美術家聯展」，哈古對雕刻更有信心。

　　而這個靜待的過程與努力地累積作品，成就了1991年的「頭目的尊嚴：哈古首次雕刻個展」。哈古滿懷感激之情的說：「杜若洲是我的貴人啊，如果他沒有叫我繼續努力做作品，《雄獅美術》不會看到那麼多的作品。」

當摯愛遠逝，家人彼此扶持

　　1987年，哈古的長子陳一傑十九歲生日那天因車禍過世。對於大兒子過世，哈古淡淡地表示：「順其自然吧，人生你的命就是這樣，我們也抓不住。」至今哈古已能以淡然、放下的態度看待生

命；但仍回想起自己當時已進入喜愛的雕刻世界，大兒子還有看到父親重振生命的光彩，還貼心地對父親說：「當兵回來，我協助你雕刻」的貼心諾言。

然而，白髮人送黑髮人，有著訴說不完的難捨之情；尤其母親洪瑞珠女士，常以不停地嚼檳榔轉移那止不住的悲傷。為了轉移心情，母親洪瑞珠不再務農，並轉到飯店上班，希望到人多的地方轉移對孩子的思念。剛到飯店時，洪瑞珠的工作是被分配到清潔組，打掃飯店外的環境；哈古常常抽空去看妻子的心理狀態或幫忙一起打掃。在悲傷的過程中，兩人彼此扶持。

而哈古的母親，這位非常愛整潔的女性，則是把哈古的父親及過世的長孫的衣服摺疊地整齊有序，這是她思念先生與孫子的特有方式。哈古的〈祖孫情深〉即描述了母親與孫子之間的情感。自此之後，哈古的母親與妻子關係和解，家庭關係得到修復。

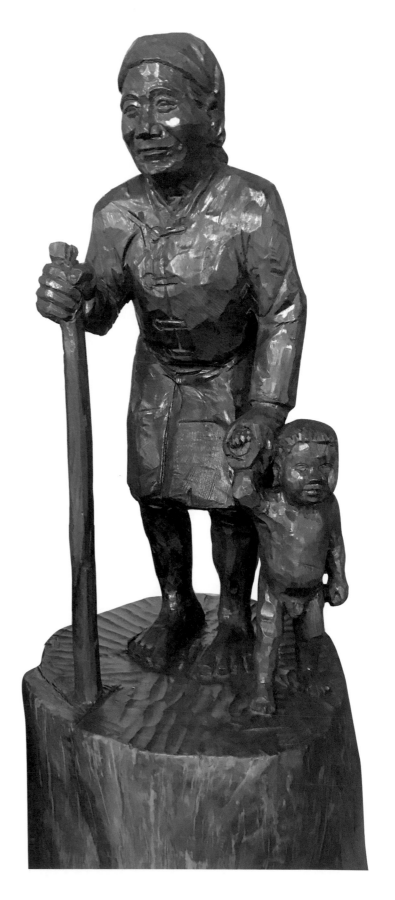

[左頁上圖]
約1986年，杜若洲與哈古到發祥地祭祖，與部落婦女合影。圖片來源：哈古提供。

[左頁下圖]
約1986年，杜若洲與哈古到發祥地祭祖，哈古帶領進行祭祖儀式。圖片來源：哈古提供。

[右圖]
哈古，〈祖孫情深〉，樟木，39×46×108cm，2010，圖片來源：藝術家出版社攝影提供。

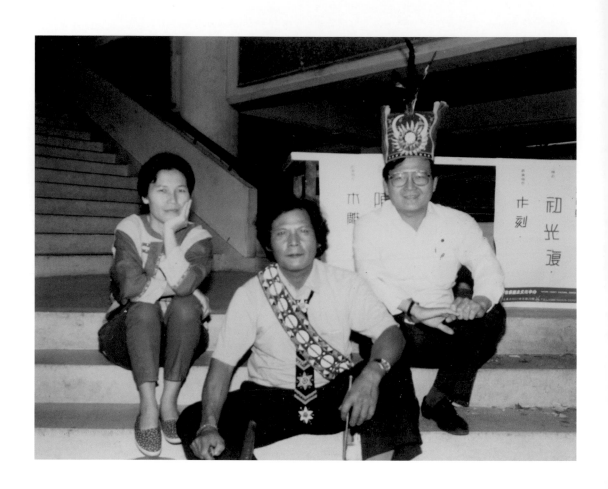

哈古（中）與沙哇岸（右）受
邀至臺東縣立文化中心現場雕
刻。圖片來源：哈古提供。

洪瑞珠到飯店工作後，雖然薪資微薄，但每個月有固定的收入，家庭的經濟也有更進一步的改善。哈古舉例，務農一個時期才收成一次，再加上多是打零工，有時無法應付突然的支出；上班領月薪，經濟較為穩定，也因此哈古得以有較長的時間作雕刻。哈古滿懷感激地回憶：「如果沒有太太固定的薪水，我怎麼更能安定的雕刻。」

[右頁左上圖]
朱財寶與作品合照。圖片來源：詹秀蘭攝、盧梅芬提供。

[右頁左下圖]
朱財寶木雕作品。圖片來源：詹秀蘭攝、盧梅芬提供。

[右頁右上、右下圖]
受哈古影響，沙哇岸的立體雕刻。圖片來源：盧梅芬攝影提供。

於地方藝壇、原住民木雕圈打開知名度

經由臺東地方美展的展出及杜若洲的肯定，逐漸打開了哈古在臺東的知名度。哈古的崛起，對有興趣從事創作或木雕的原住民如沙哇岸（Sawaan，漢名初光復，1943-，卑南族）與朱財寶（1948-2011，排灣族）等有著激勵作用。他們對於木雕開始抱持較堅定的信心，燃起木雕

創作這條路是可行的希望。

　　哈古的創作風格也逐漸對臺東地區的雕刻師產生影響。例如1987年，沙哇岸受哈古及當時縣立文化中心某組長的鼓勵，也以〈成長〉此作品參加「76年文藝季臺東縣美術家聯展」。Eky亦拜訪哈古，切磋立體雕刻技藝與創作觀。朱財寶看到哈古的立體雕刻，極為驚艷與尊敬，當時只有一把倒梯形平口刀的他，受到哈古的激勵更專注於立體雕刻。

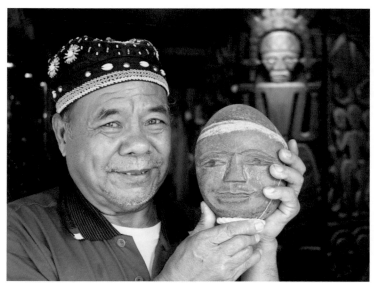

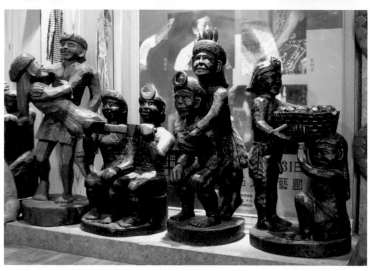

[左圖]
行政院原住民族委員會委託哈古為第6屆「促進原住民社會發展有功人士獎」的獎牌製作木雕,哈古也是獲獎人。圖片來源:哈古提供。

[右圖]
撒古流‧巴瓦瓦隆曾是1989年第1屆「山胞傳統雕刻研習營」的講師。圖片來源:王庭玟攝影提供。

1989年,臺東縣政府山地行政課舉辦「山胞民俗文化才藝活動」,邀請縣內六大族原住民舉辦才藝表演,內容包括歌唱、舞蹈、編織與雕刻等,邀請哈古以一個月的時間雕刻十八件作品做為獎盃,哈古以其功力,在短時間內如期交出這批大量的作品,這些作品成為大會中最受矚目的對象,也引起各報地方版以顯著的篇幅報導,哈古因此在地方聲名大噪。而自1989年起(至2003年間),四十七歲的哈古多次受邀擔任臺東縣地方美展工藝類評審。受此鼓勵,哈古更有成就感、雕刻的更勤奮。

1989年,位於屏東的臺灣山地文化園區舉辦第1屆「山胞傳統雕刻研習營」。當時的講師之一撒古流‧巴瓦瓦隆(1960-)已開始倡導經營產業工藝。學員來自各族群、各部落已在部落從事雕刻的原住民,包括卑南族哈古與沙哇岸(臺東)、排灣族朱財寶(臺東)、噶瑪蘭族阿水(臺東)、阿美族達鳳(花蓮)、魯凱族撒卡勒與杜巴男(屏東)及達悟族張馬群(臺東)等。不同族群的創作者彼此接觸、交流,也形成了原住民木雕圈的互為評比。如撒卡勒認為1980年代雕刻較突出者除了

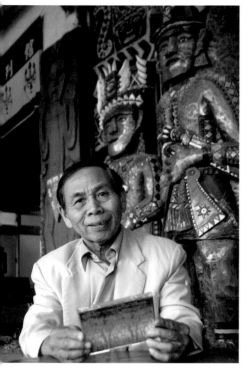
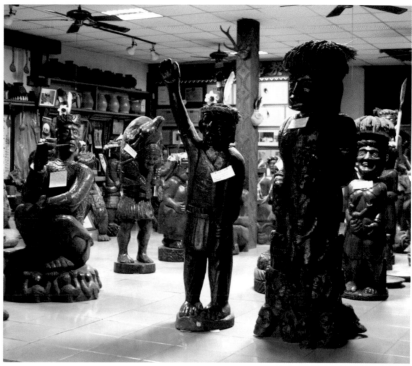

[左圖]
肯定哈古雕刻的魯凱族雕刻師撒卡勒。

[右圖]
魯凱族雕刻師撒卡勒的木雕作品。

有雕刻傳統的魯凱族與排灣族，就是卑南族的哈古等。從中可見哈古在當時原住民木雕圈所受到的肯定。

本土化時代背景下，《文訊》與哈古

在本土化的時代背景下，1990年1月，《文訊》雜誌企劃以族群與本土文化為專題之「文化與生活」系列，系列之一為「客家族群的生活與文化」（51期）、系列之二為「臺灣寺廟之旅」（52期），系列之三則為「臺灣原住民的文化與生活」（53期）。同年12月《文訊》雜誌開始「各縣市藝文環境調查報告」系列，首站選擇從臺灣的最南端的屏東開始，第二站為臺東。每一個月做一個縣市，並將採訪結果刊登於雜誌上，總計調查了十六個縣市。

1991年1月，《文訊》於臺東社教館舉辦了一場「臺東藝文環境的發展座談會」，哈古也受到楊雨河之邀以「雕刻家」的身分參加。那是個

[上二圖]
《文訊》雜誌刊登兩篇文章內頁的書影。

嚴肅的場合，會議室也不是哈古熟悉的氛圍，與會的男性人士都是西裝筆挺，只有哈古穿了件休閒夾克，氣質大不同。

哈古回憶當時的自己，因不善於以中文當眾演說，本想婉拒；但主辦單位認為哈古有其代表性，楊雨河認為，為了臺東的藝文發展，無論如何要請哈古說出一些建議。哈古心想，既然要出席，就自自然然地、發自內心地說出自己的心聲吧。哈古講述自己的木雕起步並不順遂，受作家楊雨河及畫家杜若洲的伯樂之助，始逐漸在木雕興趣與生計之間取得平衡；然而，若政府有心推動臺東藝文環境的發展，不能紙上談兵、不能只是開會，「應該到『鄉下』看看了解我們的工作環境」。哈古並期待臺東成立雕刻博物館或教室，培養原住民木雕人才。

第二天一早約8點，由於時間有限，《文訊》雜誌的工作人員、相關政府單位人員等一票人帶著早餐至建和村拜訪哈古。參訪者看到哈古多達四十幾件的作品，頗為驚訝；並邀請他現場雕刻，哈古刻了一個臉譜，快刀完成更讓現場人員讚嘆不已。這次採訪後來由主編封德屏編輯〈深谷之戀：陳文生和他的木雕世界〉、〈自然地從生活中走出來——杜若洲談陳文生的木雕〉，刊載於1992年《文訊》的「美麗淨土：臺東的藝文環境」專題內（64期）。

在〈自然地從生活中走出來——杜若洲談陳文生的木雕〉一文中，可見杜若洲對哈古作品的評價，以及與哈古創作上的交往。杜若洲認為哈古作品的感染力在於生活的內涵而非刻意的藝術表現，自己也會以所受美學訓練給予哈古創作上的建議，但哈古也有自我堅持的部分，例如抓住人物瞬間神韻的強烈創作慾。

這是哈古的作品第一次透過雜誌，從地方美展介紹至全國更廣泛的讀者，也引發了後續的連鎖效應；1991年3月，戰後以來首次以原住民手藝人為主題的媒體報導——《雄獅美術》雜誌「新原始藝術專輯」，該專輯採訪小組採訪哈古前即抱著期待的心情，原因之一即是閱讀到《文訊》對哈古的報導。

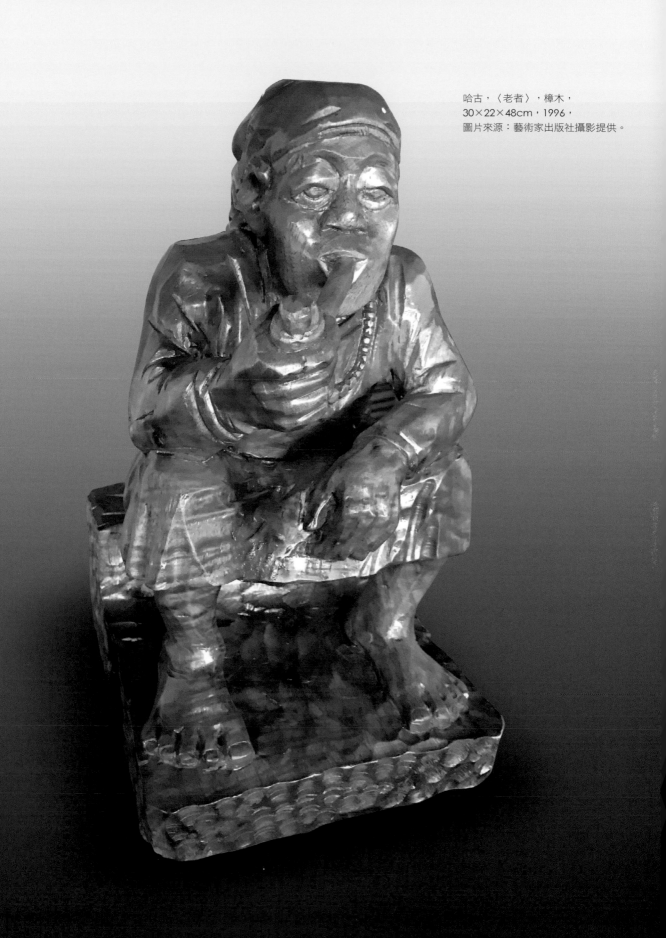

哈古，〈老者〉，樟木，
30×22×48cm，1996，
圖片來源：藝術家出版社攝影提供。

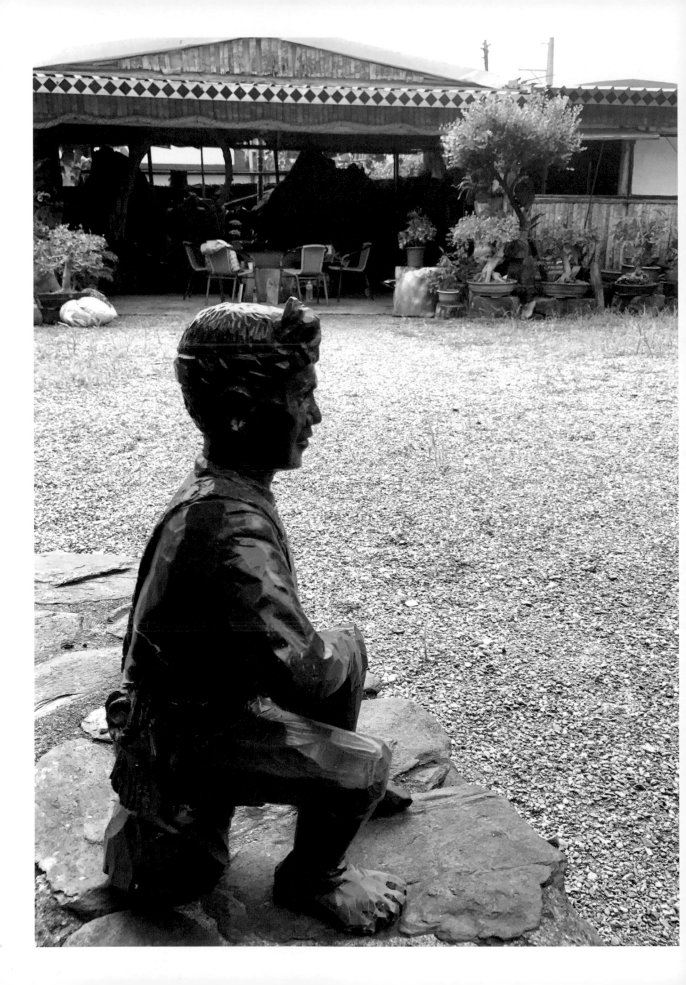

4.

嶄露頭角與重拾「頭目的尊嚴」

1991年，在本土化時代背景下，《雄獅美術》認為原住民藝術是回頭探索本土的重要代表，策劃了「新原始藝術特輯」。哈古從該雜誌所拜訪的手藝人、尤其是有著深厚雕刻傳統的排灣與魯凱族雕刻師中脫穎而出，受邀至臺北雄獅畫廊舉辦「頭目的尊嚴：哈古首次雕刻個展」。《雄獅美術》成為哈古等待已久的知音，木雕自此改變了他的人生，哈古更因此重拾頭目的尊嚴。

[本頁圖]
「頭目的尊嚴」展覽開幕茶會一景。
圖片來源：哈古提供。

[左頁圖]
哈古家園裡有木雕的一景。
圖片來源：藝術家出版社攝影提供。

從鄉土運動到本土化，從族群到個人

1991年，主編王福東在《雄獅美術》發行人李賢文的支持下，策劃了「新原始藝術特輯」。王福東在策劃此特輯時，除了認為原住民藝術是回頭探索本土文化的重要代表，同時也思考如何與十九年前鄉土運動背景下所策劃的「臺灣原始藝術特輯」（1972年22期）有所不同，報導原住民藝術的角度應該有所突破。

1971年《雄獅美術》創刊，是主導藝術圈鄉土運動的主要據點。創刊隔年第22期由主編何政廣策劃「臺灣原始藝術特輯」，原住民藝術也在鄉土運動初期被納入主流藝術的視域中。

此專輯廣邀當時活躍或關心「臺灣原始藝術」的研究者與收藏家執筆，包括陳奇祿、高業榮、施翠峰及劉其偉等人，主要介紹族群藝術，尤其著重於排灣族與魯凱族藝術。這個階段的「臺灣原始藝術」概念，主要是族群藝術與文物，且著重於傳統文化的搶救與保存；而當時的時代背景，正是原住民族文化受到主流社會同化政策的影響與破壞極大的時期。

1991年的「新原始藝術特輯」，則是不同於族群藝術與文物的概念，希望透過原住民「手藝人」的自我闡述，跳脫過往的既定範疇。「手藝人」的概念，類似藝術界所著重的創作個體；希望透過創作個體，認識作品與個體，以及與社會的關係。

王福東分析完原住民藝術文獻與現況後，發現該專輯所面臨的挑戰為如何尋找「手藝人」。因為是開創之舉，而當時藝術界幾乎很少有關於原住民「手藝人」的文獻資料。王福東在〈與獵人共枕〉自述先是寫信給位於南投的九族文化村卻石沉大海，後來是詩人李敏勇建議可從甫於1990年發行的《獵人雜誌》著手，此雜誌發行人對原住民藝術或許有相關資訊。

當王福東拜會該雜誌發行人瓦歷斯‧尤幹，瓦歷斯‧尤幹一下就開出了十來個「手藝人」的名字，主要屬於南部的排灣族、魯凱族與

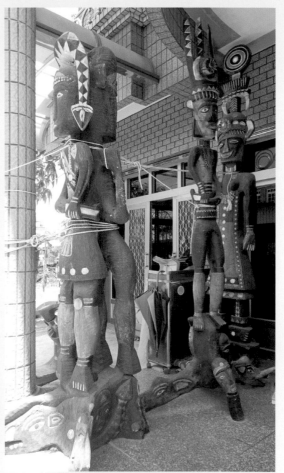

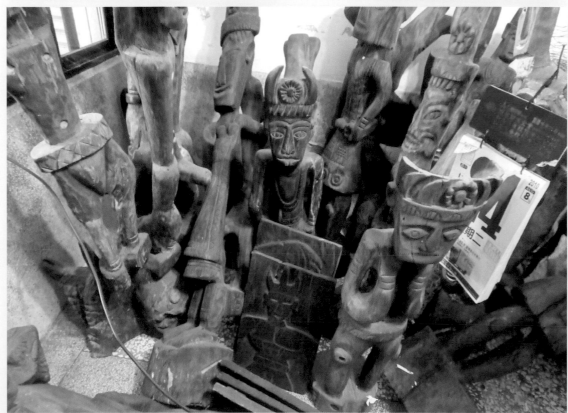

卑南族；在聽了介紹後，王福東預期因推動排灣族文化而在當時十分活躍的撒古流・巴瓦瓦隆，以及在藝術表現上獨具特色的陳文生（哈古的漢名），應是首要需造訪之人（P62表）。

王福東將此「情報」告訴發行人李賢文後，李賢文心情為之振奮，預期「新原始藝術特輯」的理念應該有機會落實。1991年3月，王福東與李賢文隨即南下先行一次初訪，以掌握推出「新原始藝術特輯」的可行性。首先拜訪之人為撒古流・巴瓦瓦隆，在撒古流的工作室中，他很快地畫出可參訪的手藝人的路線圖。撒古流熟知此區域、族群的手藝人動態，是當時外部社會進入排灣族內部社會的重要媒介。

隨後，撒古流開著吉普車帶領兩位訪客前往拜訪當時已移居古樓村的達卡納瓦（賴合順，1938-不詳，排灣族）、佳興村的沈秋大（1915-1995，排灣族）與高富村（1951-2012，排灣族，高富村剛好不在故未受訪）；接續至好茶村拜訪魯凱族陳志恆（1922-不詳），以及去年剛過世的力大古（1902-1990）的作品。

當晚李賢文與王福東兩人又趕往臺東，隔天凌晨2時許抵達大武後找到一家簡陋的旅店過夜。一早出發先是驅車至土板村拜訪朱財寶，雖沒有遇到人但看了作品，他們當下評估可惜數量不足以辦展覽。隨後，又驅車至臺東市建和里拜訪哈古。拜訪當天，李賢文就以雄獅美術畫廊的名義，邀請哈古上臺北辦展覽。積極邀展，反映了哈古的作品一定可以衝擊既有的原住民藝術觀念，甚至是刻板印象。這一訪，改變了哈古的生命。

[右頁三圖]
沈秋大木雕作品由兒子沈萬年珍藏。圖片來源：謝宛真攝影、盧梅芬提供。

[左圖]
哈古為卡撒發干部落製作的戶外雕塑。圖片來源：盧梅芬提供。

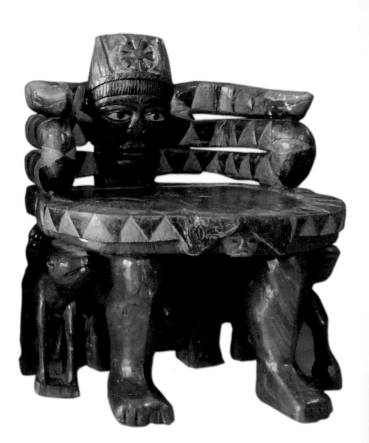

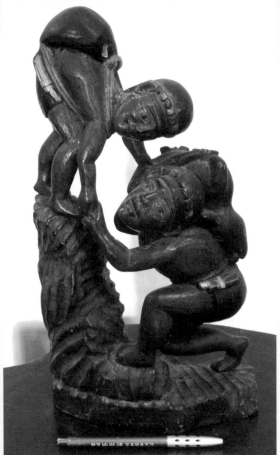

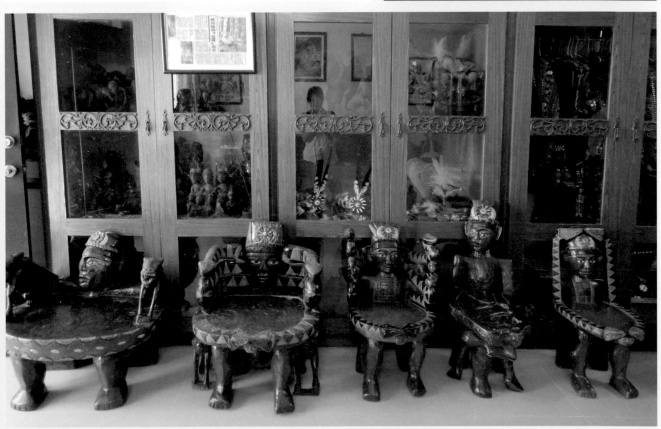

1991年《雄獅美術》「新原始藝術特輯」手藝人名單			
族別	受訪者	居住地	備註
排灣族	撒古流・巴瓦瓦隆	屏東縣三地門大社村	
	達卡納瓦（賴合順）	屏東縣來義鄉古樓村	
	沈秋大	屏東縣泰武鄉佳興村	
	高富村	屏東縣泰武鄉佳興村	無採訪
	朱財寶	臺東縣達仁鄉土坂村	無採訪
	包天水	屏東縣三地門	
	峨格	屏東縣三地門	
魯凱族	卡拉瓦	屏東縣霧臺鄉霧臺村	
	陳志恆	屏東縣霧臺鄉好茶村	無採訪
	力大古	屏東縣霧臺鄉好茶村	訪問力大古女兒
卑南族	哈古	臺東市建和里	

誰能舉辦個展？脫穎而出的哈古

　　時隔一星期（3月27日），《雄獅美術》編輯部再組了一個五人小組，展開了正式採訪，採訪後撰文製作成「新原始藝術特輯」。該特輯可見對受訪手藝人作品的美學評析，還可見團隊對於誰可以辦個展的評估，包括佳興村的賴合順、沈秋大以及哈古。因為此行還有一個目的，評估可至臺北舉辦個展的手藝人，才具有「新」原始藝術的宣示意義。

　　該特輯所報導的手藝人，幾乎都從事雕刻。而哈古是如何在具有深厚雕刻文化的排灣與魯凱族「手藝人」中脫穎而出，至臺北辦個展？李歡在〈另一個素人美術家──哈古〉一文中先整體分析，「……並不是說我們先前見過的那些手藝人不夠好，而是他們的作品實在還不夠多，不足以開一個個展，頂多是集體來個聯展吧！」；而他認為「或者，像達卡納瓦（賴合順）的作品夠多又夠好，可是傳統的成分高了些，缺少了一點現代感。」達卡納瓦的作品每件看起來都像是博物館裡的精品，若要從這些手藝人之中，再挑選一位辦個展，達卡納瓦應是最佳人選。

　　在梢末的〈現代獵人沈秋大〉一文，則認為以沈秋大的雕齡來看（沈秋大時年約七十七歲），雖然作品不算多，但「不過確有不少人物雕刻堪稱精品，我們愛不釋手，很誠懇地想請他北上開展覽。」但當

沈秋大知道是要賣作品的時候，就斷然拒絕了個展的邀約，因為：「我留著這些是給我子孫的，希望將來子孫看到我的作品時會想起我。如果您們要買，告訴我您們喜歡哪一個，我會照原型再刻一個賣您……。」

達卡納瓦的作品質與量夠完整，可惜缺少了一些「現代感」，未能符合雜誌原先設定的呈現新面貌。沈秋大的不少作品被比喻為「精品」，可見《雄獅美術》給予的評價極高；惟珍藏的作品留給後代堅持不賣，寧可接受原型訂製，因沈秋大年事已高，七十七歲高齡已不太能雕刻太多作品。

哈古則是在《雄獅美術》所造訪的木雕師中，作品數量最多，風格最完整；故受邀至臺北雄獅畫廊舉辦「頭目的尊嚴——哈古首次雕刻個展」（以下簡稱「頭」展）。這些手藝人，都不是專職的藝術家；大多處於農務的環境中，閒暇之餘雕刻，哈古亦是。然而，哈古能夠累積質量完整的作品，在於杜若洲的鼓勵，等待有一天被發掘、被看見。

等待知音，既期待又怕受傷害

哈古笑著回憶二十八年前那一場改變了他一生的相遇，一個既期待又怕受傷害的相遇。1991年，哈古接到《雄獅美術》的來電約定參訪時間後，暗自忖度著這行人是不是如當初的伯樂杜若洲？是否能遇到知音，將自己努力累積的作品讓更多人看見。哈古回憶當時那個既期待但又沒有把握與自信的矛盾：「我的作品不知道夠不夠資格？」

和獨自在鄉下忖度的哈古不同，《雄獅美術》成員在還沒拜訪哈古前，就已對這位正式雕齡不到七年的創作者充滿期待。例如，撰稿人李歡在〈另一個素人美術家〉一文，描述自己在南下訪問前，就先在該年2月號的《文訊》雜誌看到哈古的作品，樸拙、敦厚，已撞擊了他的心；揣想哈古會不會是另一個素人美術家洪通，或是另一個朱銘。

該年3月，《雄獅美術》王福東與李賢文先行探查，第一次與哈古初見面，看到擺在院子裡、三件約30至40公分高的作品〈祖母牽孫

子〉、〈害羞的女孩〉與〈頭目的臉〉，《雄獅美術》直接了當地問，作品願不願意賣。哈古當時有種美夢成真的感覺——遇到知音。

但因為不是很了解行情，哈古反問對方願意出價多少。對方以一件一萬五千元購買，三件全買。因為平常務農、打零工，若遇天災如颱風或蟲害導致收成不佳，打零工的機會就會受影響、收入也就更加不穩定。哈古心裡忖度，這幾件木雕作品若賣出，可能有一甲地水田收成量的收入。哈古回憶當時欣喜的心情：「我只是個務農的人，有人願意買我的作品，自然就很高興的賣出。」

王福東與李賢文又追問：「還有沒有？」哈古從屋裡把木雕作品一件件搬出來，共約四十幾件，有種驚喜連連的感覺；眾人逐一欣賞，不時交頭接耳地討論，接著就提出了10月幫哈古辦個展的計畫。哈古有點抱歉的回說，因臺中有一個素人藝廊要在7月邀請哈古展覽；若10月辦個展，不知道前面的檔期是否已結束。《雄獅美術》為了搶得先機，提出提早到5月就辦個展。

面對如此急切與積極的態度，又再次讓哈古既期待又怕受傷害。由於過往和漢人相處時常受騙，例如哈古不介意與人分享作品，曾有人帶走作品後就沒有歸還，也沒有購買；故哈古再三確認：「真的要幫我開個展嗎？」《雄獅美術》以臺灣藝術界重要雜誌的信用，以及已透過展覽與購買作品支持過許多藝術家，請哈古放心，哈古才逐漸卸下心防。

相隔約一星期，《雄獅美術》帶著編輯團隊再訪南部排灣族與魯凱族的手藝人後，一行人再到臺東與哈古碰面。哈古笑容中帶著靦腆回憶：「為了讓臺北來的這行人認得自己，我特別戴了斗笠。站在巷口大馬路上等待，以免對方在方格狀的建和街巷內迷路。」哈古的口吻好似與都市來的專業人士第一次碰面，自己相形土氣。不過，這就是哈古，他總是以最真實、自然的一面，且一致地，面對所有的人。

此次再訪哈古是「新原始藝術特輯」專輯封面計畫以哈古為封面照的拍攝工作，以及洽談展覽細節。哈古又是靦腆地回憶：「我也不知道自己是否有資格上封面？」而主編王福東在〈與獵人共枕〉一文中，則

幽默地描述，哈古是一個很上相的木雕家：「這人的姿勢也真能擺。」
既然不用特別指導哈古擺姿勢，沒事的他就跟哈古分享了一顆檳榔。而
《雄獅美術》243期封面照，是一位雙眼炯炯有神的哈古，讓人感受到一
股自信。

　　工作人員非常有效率的當場訪談哈古、記錄下所有作品的內涵並進
行拍攝工作，然後北返，準備籌劃「頭」展。記憶之河回溯至此，哈古
再次滿懷感激地說出對杜若洲的感謝：「他是我的貴人，這些作品就是
杜若洲鼓勵我累積作品的成果。」

心如小鹿蹦蹦跳：從陳文生到哈古

　　《雄獅美術》將展覽名稱定為「頭目的尊嚴——哈古首次雕刻個
展」，特別選用了陳文生的母語名字——哈古，象徵了對哈古的母文化
的尊重，此後哈古也才開始在作品上落款。「頭」展對哈古來說有著雙
重意義，一是一位務農失敗的農夫，透過木雕重拾自我的尊嚴；二是一
位頭目後代，想要重拾自我族群文化的尊嚴。

　　開幕當天哈古與妻子，以及一起北上的族人皆盛裝出席；還有早已

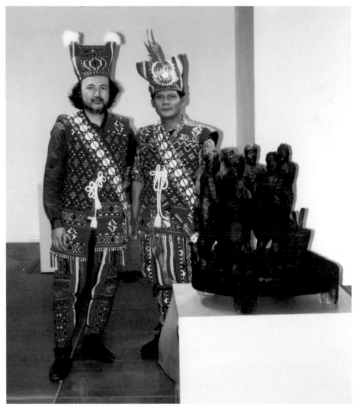

在臺北打拼討生活、甚至已定居於此的同族人，幾乎都盛裝出席，整個展場縈繞著歌舞慶祝的熱鬧聲。展場一隅有件鹿作品，展示文字「心如小鹿蹦蹦跳──哈古初展的心情」，訴說了哈古第一次個展，既緊張又在意的心情。

　　哈古印象深刻的場景是，潔淨的展覽空間裡，作品一件件都擺置在單色的臺座上，因為打光而更顯美麗；和放在家中客廳的情景相比，「好像升級了」，哈古呵呵笑著說。茶會現場有很多哈古口中統稱的「臺北的文化人」，給予哈古作品的評價──是原住民藝術的突破。四十幾件作品一天內全部售出，對哈古更是莫大的鼓舞。李賢文請哈古趕緊再做作品，但哈古說不可能，因他更在意的是把時間留給難得見面的「故鄉人」──在臺北工作的族人。哈古白天多在畫廊現場雕刻或受訪，每天晚上則和族人聚在一起。

　　主辦單位請哈古帶著雕刻刀於現場雕刻，以讓大眾認識這位「手藝

人」的立體造型功力。沒有經過專業藝術訓練，卻具有天賦的創作才能，以及有別於既定概念的原住民雕刻，例如圖騰或著傳統服飾的人物，哈古個展很快地引起媒體持續發燒的大篇幅報導。媒體報導的主要切入角度為「素人」，如哈古個展被喻為可媲美1976年「洪通畫展」的盛況；而「第六十九代頭目」所帶有的傳奇性則一再被媒體強調。

洪通以奇人奇畫崛起，畫作中從廟會鄉情孕育出民間造型的特殊語彙與絢麗色彩，一度引起藝文界的關注並熱烈報導；在1970年代鄉土意識高漲的形勢下，成為最具代表性的鄉土藝術家。而哈古在1990年代本土化的時代背景下，成為重要的本土藝術家。

「頭」展的成功，讓《雄獅美術》希望與哈古繼續簽約，且一簽就是五年；哈古需一年創作約二十幾件作品給《雄獅美術》，《雄獅美術》則提供每月基本生活費，每件作品再另外定價買斷。哈古可以在這五年內無顧慮地專注於雕刻，條件是哈古不能與其他人進行作品交易。這反映了哈古的作品的市場潛力，不過，哈古也會擔慮簽約是否會被綁住失去買賣的自由，而他又不太能衡量簽約的利弊。哈古的妻子則認為，由於過去務農失敗已虧損了很多錢；既然有這個機會就該把握，生活沒有顧慮，就可以專心做自己喜歡的事情。此段知音之緣就此又延續了五年，而自此哈古專心做自己喜歡的事，也改變了哈古的人生。

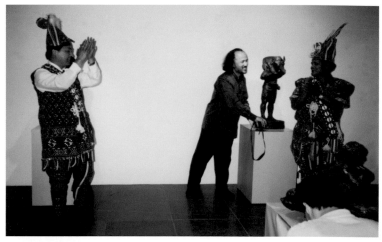

[上圖]
「頭」展開幕茶會。
圖片來源：哈古提供。

[下圖]
哈古（左2）與李賢文（右2）等於哈古個展時的合影。
圖片來源：哈古提供。

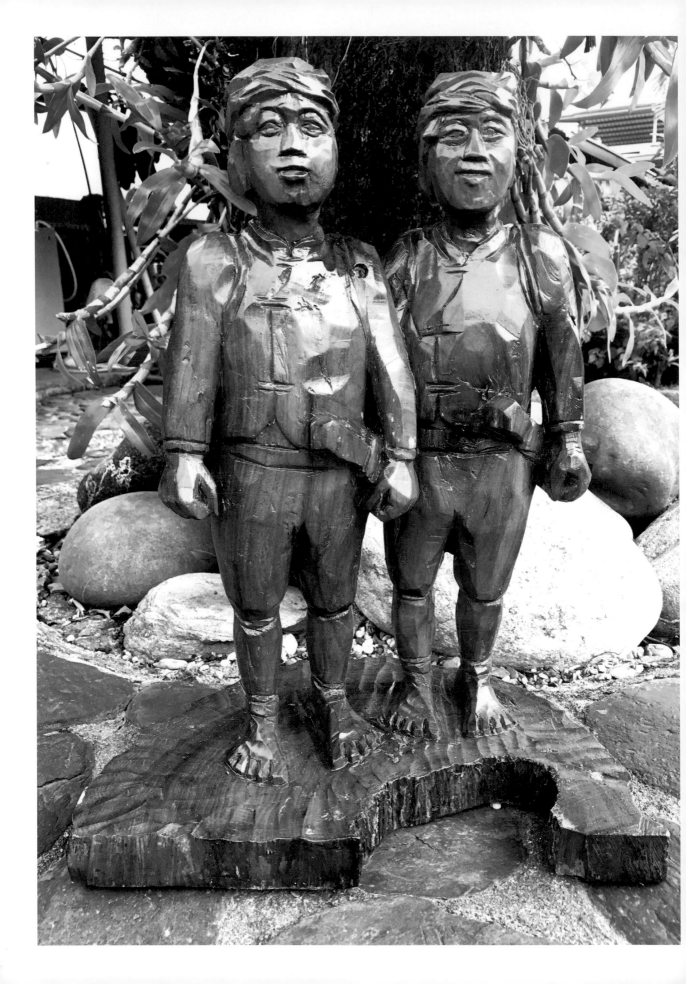

5.
原住民現代藝術的重要代表

「頭」展對當時既定的原住民藝術概念產生了極大的衝擊。哈古雖不善於漢語表達其創作概念或觀點，但他的「能言善道」在巧妙的立體塑造、捕捉人物的剎那表情與微妙的肢體語言，以及大膽、有自信的塊狀鑿痕技法；作品內容不刻意強調所謂的原漢差異或圖騰，而是作品中要有自己的生命經驗、體驗甚至是體悟。哈古的創新、忠於自我生命及影響力，成為原住民現代藝術的重要代表。

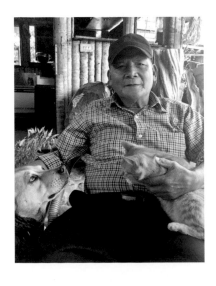

[本頁圖]
哈古與心愛的寵物狗與貓影。
圖片來源：2019年王庭玫攝影提供。

[左頁圖]
哈古許多作品表現男女、階層等不同的
服飾特色，如青年、獵人。
圖片來源：王庭玫攝影提供。

作品中的現代意義

　　1980年代後期解嚴、本土化意識高漲，官方對於原住民文化與藝術的闡述，仍著重於族群的傳統文化。1991年，官方舉辦的原住民藝術展覽的介紹文字，仍著重於傳統文化的保存與維護，以及族群社會文化及器物分類；例如，臺灣省政府教育廳主辦的「臺灣山胞雕刻藝術全省巡迴展」（巡迴至1993年）、臺灣省立美術館「侯壽峰臺灣山胞文化專題展」、臺灣山地文化園區舉辦收藏家的原住民木雕收藏聯展，以及舉辦第1屆「山胞傳統編織研習營」等。

臺東八仙洞觀光區商家販售之仿「山地」雕刻。圖片來源：盧梅芬攝影提供。

臺東八仙洞觀光區商家販售之仿「山地」雕刻及非洲人像木雕。圖片來源：盧梅芬攝影提供。

　　當時報紙媒體多以「遠古」、「神祕」、「高貴」，以及未受到「文明」影響等概念介紹「臺灣山胞雕刻藝術全省巡迴展」。例如，1992年3月17日《中國時報》14版的〈山胞雕刻藝術展〉一文，介紹「充滿古老而神祕氣息的臺灣省山胞雕刻藝術」；1992年2月20日《中國時報》14版的〈山胞雕刻藝術　鑿出神祕情趣巡迴展揭幕　各式造型呈現出一派特殊風格〉一文，介紹此展「展現臺灣山胞在未經文明洗禮之情況下，將藝術融入日常生活，表現超凡脫俗的雕刻藝術成就。」然而，展出的雕刻作品，有些其實已受到外來文化的影響。「未經文明洗禮」此類闡述方式，其實是把原住民藝術凍結於過去，忽略了文化變遷。

　　1991年，《雄獅美術》所策劃的「新原始藝術特輯」同樣揭示回歸本土化此大方向，但更細緻的理念與實際的做法，則是要突破過往看待原住民藝術的觀念或慣性。「新原始藝術特輯」從「物」（族群藝術）轉向「人」，從每一位手藝人的個人情感、處境、希望與作品表現，來看時代與族群文化的變化；也可以看到個人所創造出來的新力量，如撒古流‧巴瓦瓦隆推動排灣族美學與文化復振運動、如哈古雕刻的創造力，對於族群文化或社會的改變。

「頭」展，是有別於官辦原住民藝術展覽的傳統與文物概念的重要代表。個展期間，《雄獅美術》雜誌特別舉辦了一場「原住民文化的蛻變」座談會，邀請本土作家黃春明、藝術史學者石守謙、作家瓦歷斯·尤幹及哈古一同討論「原住民文化失落的問題」、「原住民的美學教育」及「原住民藝術與現代藝術的關係」等議題，這場談話充滿著摸索性質，因與會者對原住民藝術的創新或轉變還不是很了解，但都表示了對活文化及文化的未來性的關切。

　　從《雄獅美術》的「新原始藝術特輯」的相關報導可歸納出哈古作品的「現代」意義，主要是作品形式上相對於平面浮雕的立體雕刻，在內容上有別於傳統圖騰形式、注入現代族人日常生活百態或真實的生活。所藉以比較的標準，包括平面浮雕、圖騰形式等，主要是排灣與魯凱族傳統木雕。

　　而哈古自身雖沒有如《雄獅美術》提出作品的現代意義，但他其實思考、比較過自己的作品和當時原住民雕刻師的不同之處。1980年代中期，許多原住民雕刻師的作品，除了延續或模仿傳統文化，多是做些浮面的圖案裝飾；或者雖然形式為立體，但內容卻多刻意強調原漢差異，例如傳統盛裝的尊貴面貌、打獵的英勇姿態，或智慧的老者等。這類題材，反覆出現，重點不是人物個性，而是抽象的人所構成的一種傳統與民族榮耀；甚至，變成脫離現實的刻板印象或異國情調。

　　哈古清楚自己的特色在於雕出自己生命與生活的深刻經驗，而這點是在當時的原住民雕刻脈絡下，重要的現代意義。而哈古認為浮面的裝飾或虛幻的榮耀，其實反映了雕刻者對自己的歷史與文化不熟悉，或是對生活沒有深刻的體驗或體會。這是一種文化斷層，其實也是一種不假思索的慣性。1991年「頭」展後，來自卡大地布部落（知本）的伊命（漢名林志明）向哈古學習，自述自己沒有過去的生活經驗，所以很難雕刻出過去的精神，故開始尋找與自己生活與生命經驗貼近的創作主題與風格。

立體造型功力，敏銳的觀察力

　　見到哈古作品的人，無不對他的立體造型功力讚嘆不已，尤其很難想像他未曾受過正規的素描與雕塑訓練。哈古的作品主要是人物，他雕刻時不畫草圖、不在木頭上打底稿、現場沒有模特兒，也不看參考圖像資料；哈古對於人物身體比例、面貌的掌握相當準確，憑藉的是記憶、敏銳的觀察力，以及天賦才能。

　　當翻閱到哈古母親及其友人的照片時，哈古不改其幽默口吻說：「她們瑜珈術練得太多了，所以骨頭很軟；蹲著的時候，膝蓋都快到肩膀了。」幽默之語內，可見哈古對於肢體比例，如「膝蓋都快到肩膀」的敏銳觀察力；有不少作品就是表現部落婦女或母親喜歡以舒服的蹲踞姿勢，嚼檳榔或吸菸斗打發時間的悠閒樣貌。

　　哈古雖不擅於以漢語表達其創作觀，但其實有他講究的美學標準，除了比例，哈古很重視立體塑造、人物的剎那表情（情緒）或神韻，以及塊狀的鑿痕技法。

　　哈古總是在腦海裡構圖，善用木頭既有的條件（形狀、尺寸等），尤其能巧妙地注入自己的巧思，化限制為轉機。〈歡慶與情誼〉(P.76)以圓木雕刻，不似圓木常見的單一人像雕刻，這件作品有著兩個層

約2000年，哈古的母親（左）和她的朋友，蹲於院子前包檳榔。圖片來源：哈古提供。

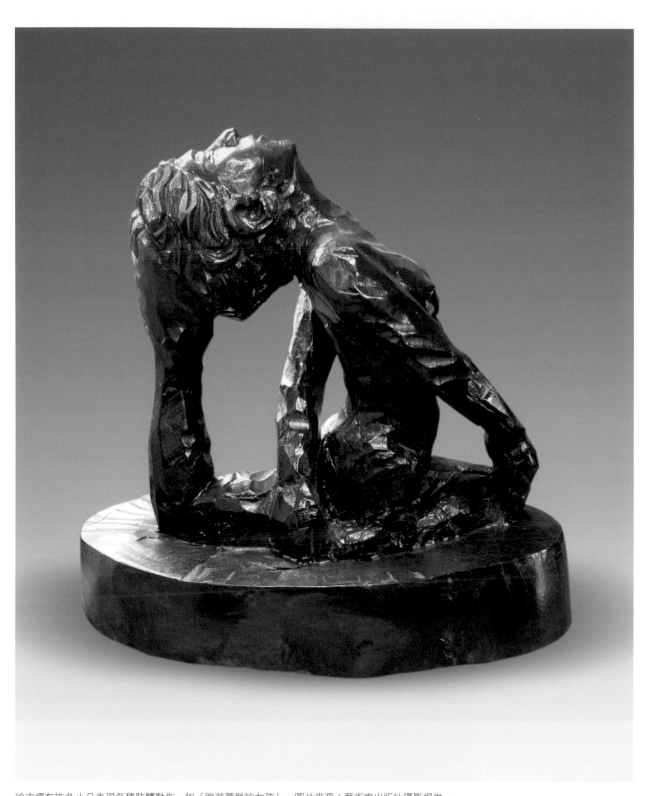

哈古還有許多小品表現各種肢體動作，如〈跳芭蕾舞的女孩〉。圖片來源：藝術家出版社攝影提供。

[右頁圖] 哈古的雕刻作品〈解憂〉表現了高齡八十的母親，以最舒適的蹲踞姿勢，以煙和檳榔打發時間的悠閒。圖片來源：藝術家出版社攝影提供。

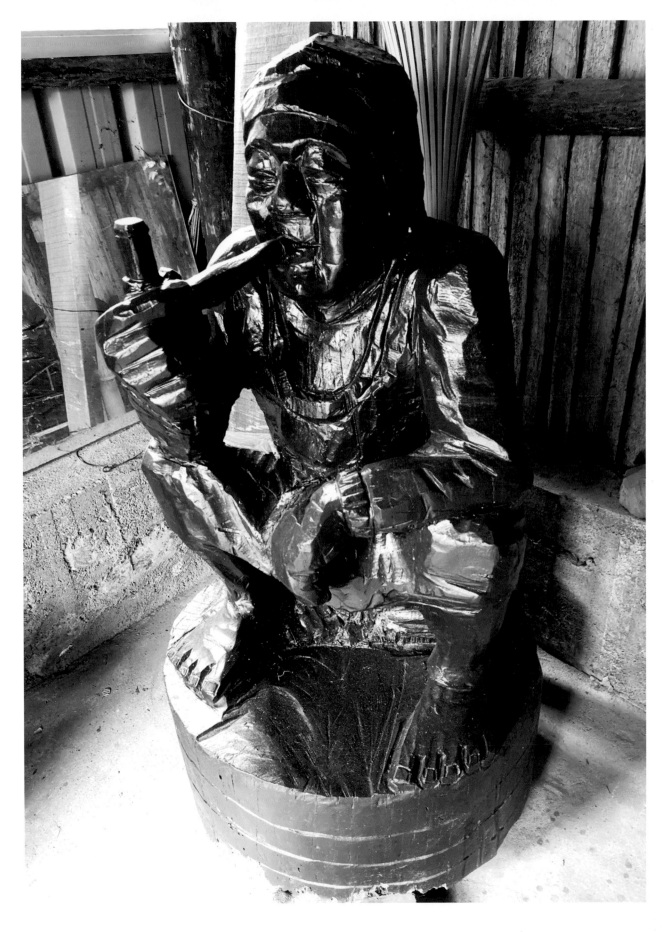

次，中間為連杯並飲的情誼，外圍則是圍繞著半圈多的群舞；兩個層次巧妙安排、一內一外、一低一高，讓空間塑造更有趣、也更有張力。

〈憶童年〉（P.78）表現頑皮的小孩逗弄個性不喜歡人靠近的牛，結果盛怒的牛隻以牛角把頑皮的小孩頂起來的危險畫面。哈古使用長形柱體的木頭，其造型為讓牛隻安置於底座上，但巧妙地安置被頂起的孩童於底座之外，更顯騰空的動態感與張力。

面對平板木材，大多數創作者是以平面浮雕處理，哈古卻能利用有限的厚度，創造出立體動態感。例如〈成年禮〉（P.79）雖受限於木材厚度，但哈古卻巧妙地利用木材的長度，以牽手跳舞的青年們形成畫面張力；除了臉部表情、尤其是盡情歌唱的嘴型吸引人的目光，更在有限的

〈歡慶與情誼〉表現歡宴或祭典時，族人合端起連杯並飲，藉以表達彼此間情誼與歡慶之意；後方族人群舞共樂。
圖片來源：藝術家出版社攝影提供。

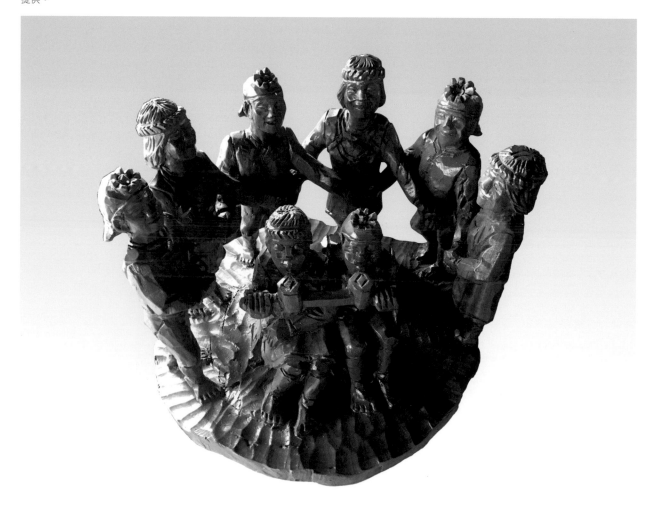

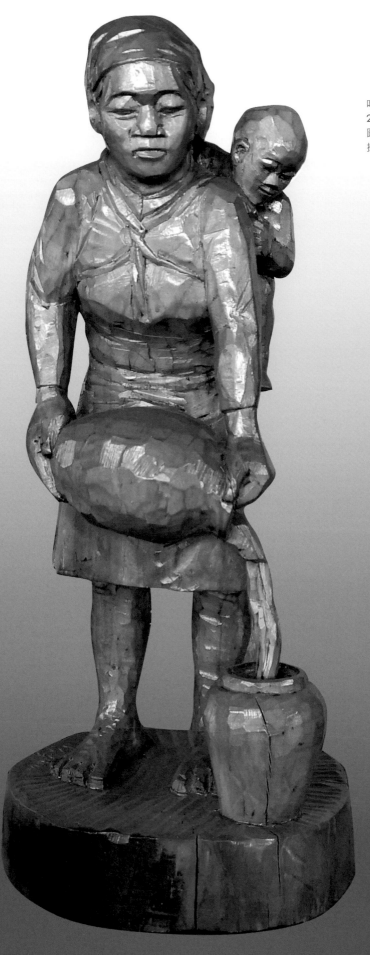

哈古，〈釀酒〉，樟木，
28×27×64cm，1998，
圖片來源：藝術家出版社
攝影提供。

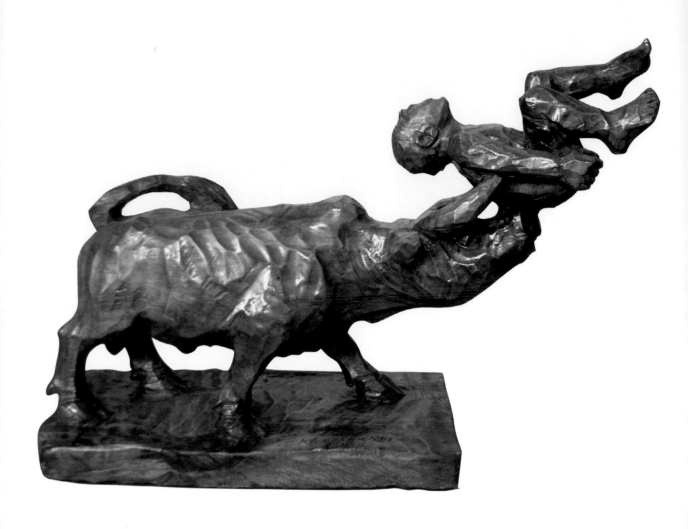

哈古，〈憶童年〉，樟木，
90×30×57cm，1999，
圖片來源：詹秀蘭攝影、盧梅
芬提供。

材料厚度下，以彎曲的膝蓋此舞步，帶出畫面的動態感。

〈尊重〉（P.80、81）的主角為部落傳說故事中陽具特別長的男子，哈古
對於長度的表現，更顯他的造型功力。哈古可以利用圓木，表現陽具長
到可如套繩般纏繞在身體好幾大圈；也可在平板木材的材料條件下，13
公分厚、165公分長，利用木料的長度，表現陽具長到需要其他七個男性
才能完全舉起的趣味。

另外也有一些信手拈來的小品，如利用奇形怪狀的漂流木，所創作
的群鼠竄爬（P.82），每隻小老鼠都各有其動態表現；或利用漂流木的形
狀，雕刻出一位長髮與睡姿自然地融入漂流木的裸女（P.83）。

哈古特別喜歡也擅長捕捉住看似平凡的日常生活中，小人物那最尋
常卻又最動人的剎那表情或神韻，以及人與人或人與動物之間互相溝通
時，非文字、非語言的微妙的肢體語言。

例如1985年參加第2屆臺東地方美展的其中一件作品〈開心的小女孩〉，哈古特別想表現那發自內心的笑容，可惜沒有留下這件作品的照片。另外，〈計畫〉(P.85)中那準備俱全、胸有成竹的獵人；〈失落的獵人〉(P.86)表現隨著社會變遷而致一身打獵本領已無用武之地的落寞、〈報應〉(P.87)中的獵人被自己放置的捕獸夾所傷時的痛楚與呻吟、托腮思考的〈沉思〉(P.88)、〈擔憂〉(P.89)中那憂慮文明社會侵犯生存領域的達悟族老人。

　　〈說到重點〉兩位姐妹淘聊起往事，一個樂得仰頭咧嘴大笑、雙手扶椅的一派輕鬆樣；一個則害羞不已，雙手貼著那縮起併攏的雙膝，肢

哈古，〈成年禮〉，樟木，200×27×53cm，1999，圖片來源：藝術家出版社攝影提供。

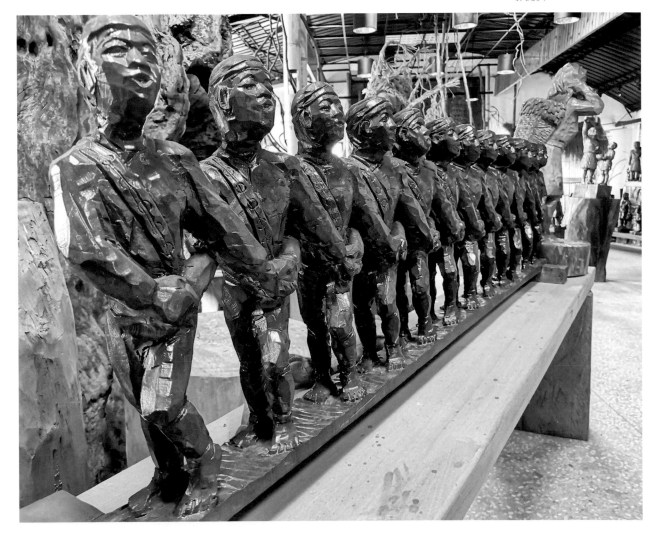

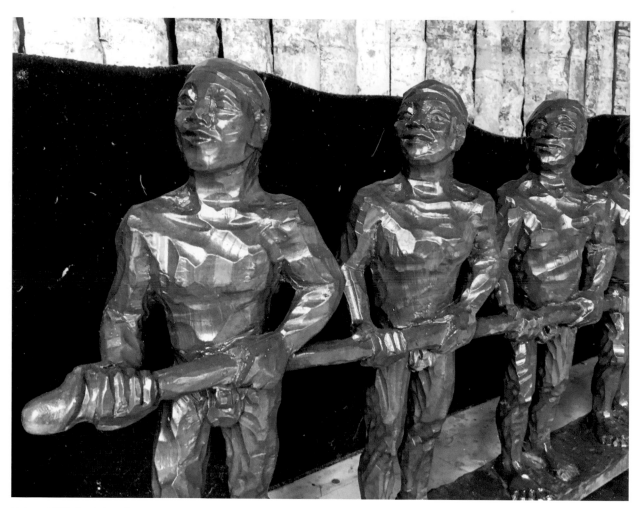

哈古，〈尊重（二）〉，木，
165×13×50cm，1999。此
為局部圖，全圖見本書6、7
跨頁圖，圖片來源：詹秀蘭攝
影、盧梅芬提供。

[右頁圖]
哈古，〈尊重（一）〉，木，
30×31×80cm，1999，
圖片來源：藝術家出版社攝影
提供。

體都在說話。〈歸途的獵人〉（P.90）與〈獵人與土狗〉（P.91），則透過肢體表現出獵人與土狗之間的對話與默契。這些作品以及更多的小品如〈哭泣的小孩〉（P.93）、〈微笑的女孩〉（P.94）都展現了哈古捕捉神韻的功力。

除了令人讚嘆的立體造型功力，哈古的「快刀」亦叫人吃驚。哈古回憶《雄獅美術》拜訪他時，那時他的雕刻功力已發展到能夠先快速地「劈」出作品輪廓，以約一兩個小時的時間完成一件作品。李歡在〈另一個素人藝術家〉帶著幽默口吻的描述，哈古雕刻的速度「既快又準」，讓他們這些喝學院奶水長大的人心驚不已；這段描述，更可讓人感受到哈古高段的雕刻能力，有如庖丁解牛，遊刃有餘。

關於技法，李歡在〈另一個素人藝術家〉曾將哈古與朱銘早期的刀法相比，哈古的刀法顯得細膩，令他想起後期印象派秀拉的點描派手

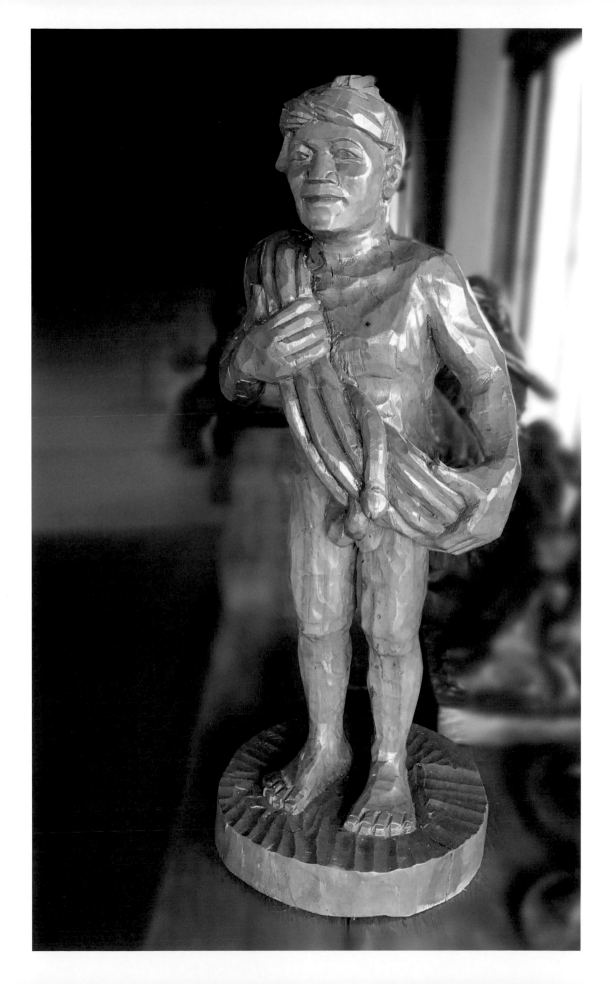

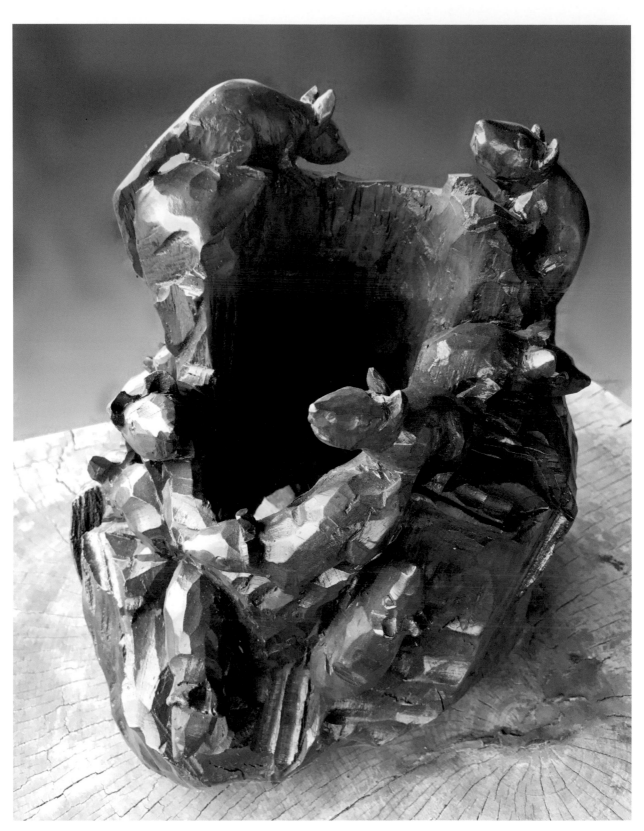

哈古利用奇形怪狀的漂流木，所創作的群鼠竄爬。圖片來源：藝術家出版社攝影提供。

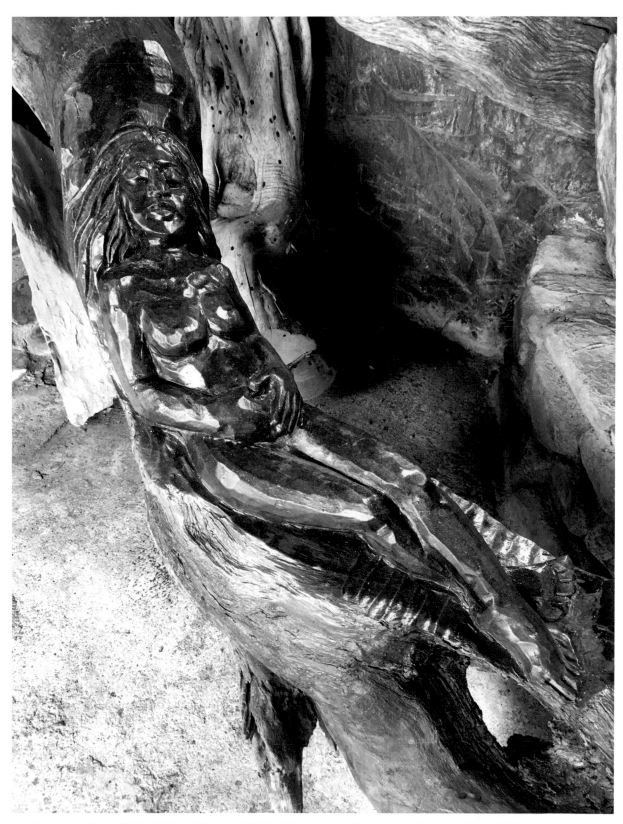

1999年，哈古在苗栗「國際假面藝術節」現場，以一根漂流木雕刻成的作品〈信手拈來〉。圖片來源：盧梅芬攝影提供。

哈古利用漂流木的形狀，
雕刻出穿比基尼的女孩。
圖片來源：藝術家出版社
攝影提供。

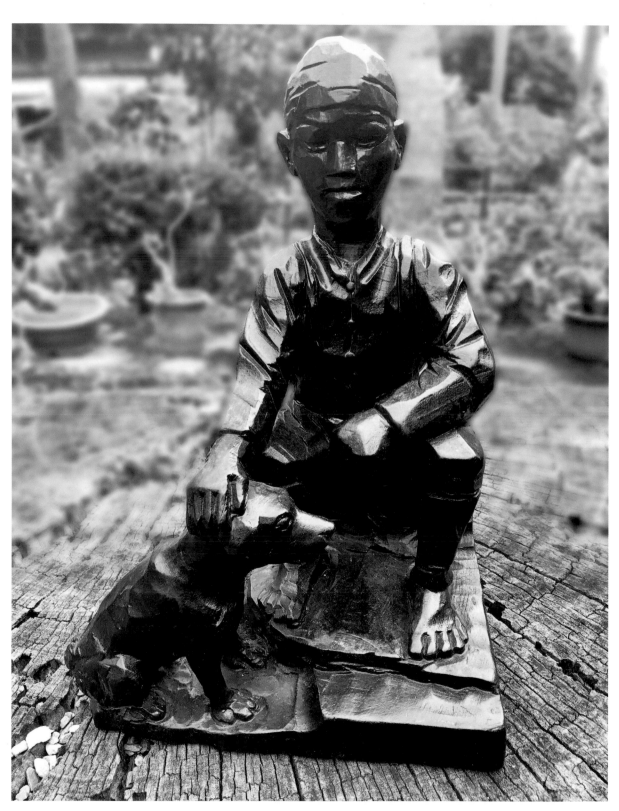

哈古，〈失落的獵人〉，樟木，37×37×69cm，1999，圖片來源：藝術家出版社攝影提供。

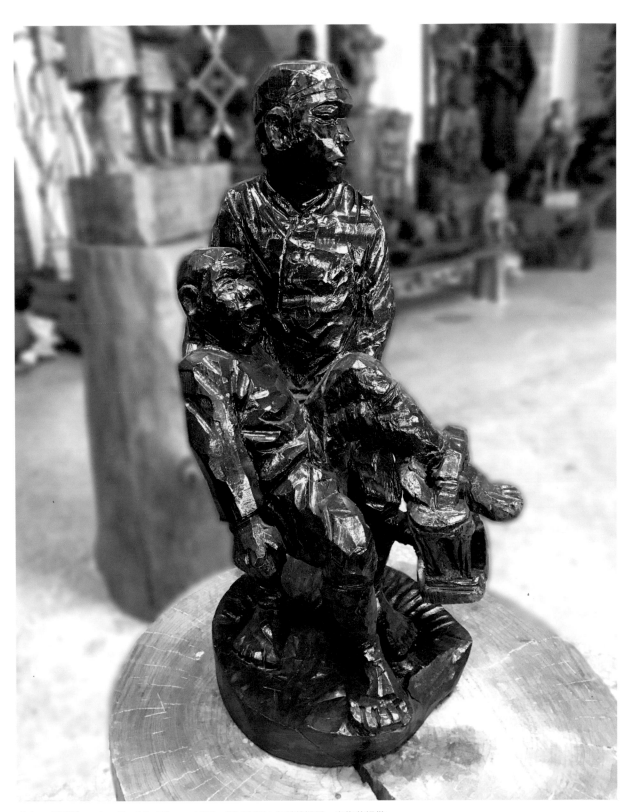

哈古，〈報應〉，木，40×35×70cm，1998，圖片來源：詹秀蘭攝影、盧梅芬提供。

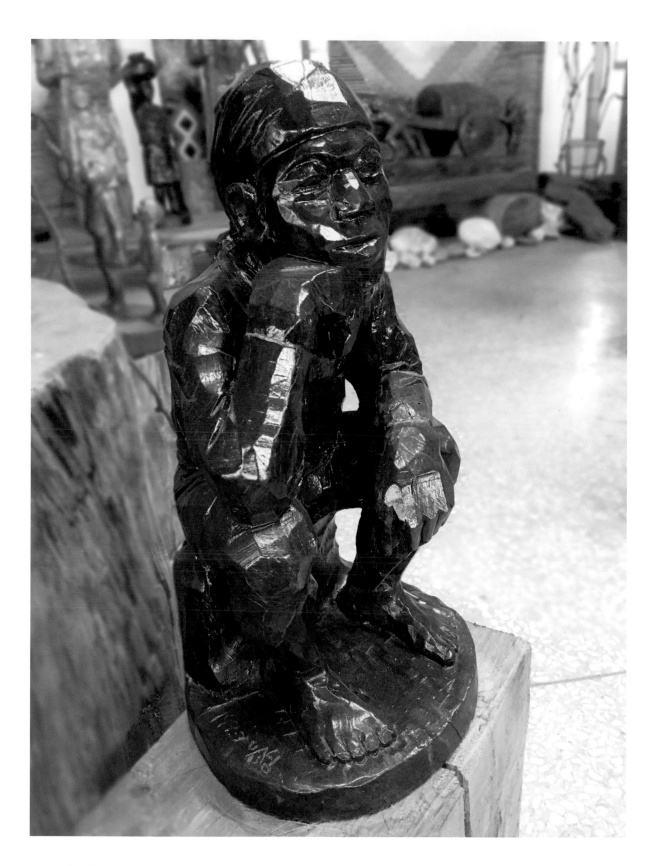

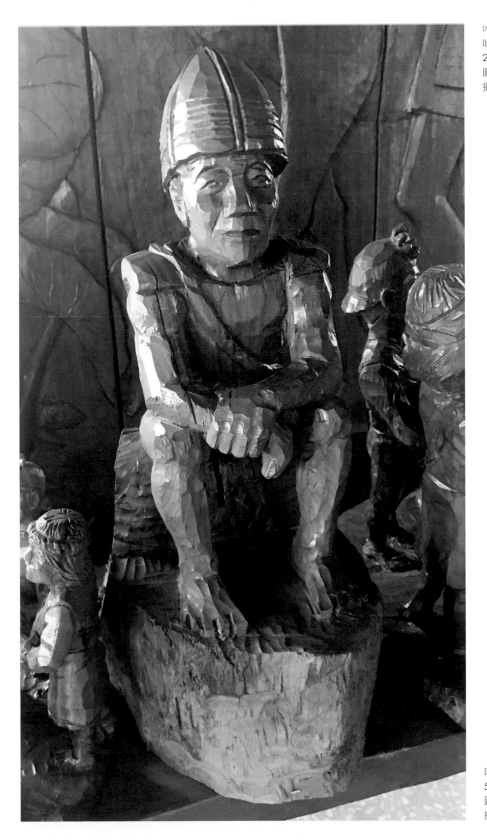

[左頁圖]
哈古，〈沉思〉，木，
25×25×48cm，1998，
圖片來源：藝術家出版社
攝影提供。

哈古，〈擔憂〉，樟木，
55×50×80cm，2006，
圖片來源：藝術家出版社
攝影提供。

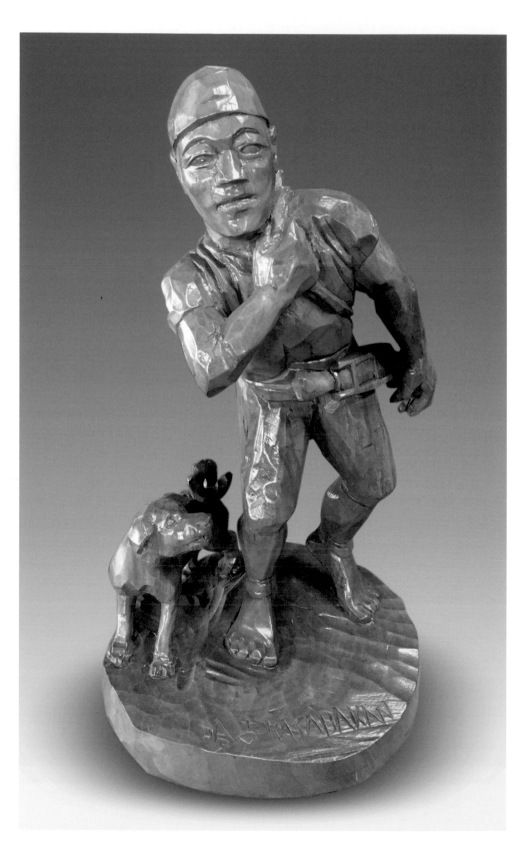

[右頁圖]
哈古，〈獵人與土狗〉，
樟木，20×26×43cm，
2000，圖片來源：藝術
家出版社攝影提供。

哈古，〈歸途的獵人〉，
樟木，25×25×50cm，
2001，圖片來源：藝術
家出版社攝影提供。

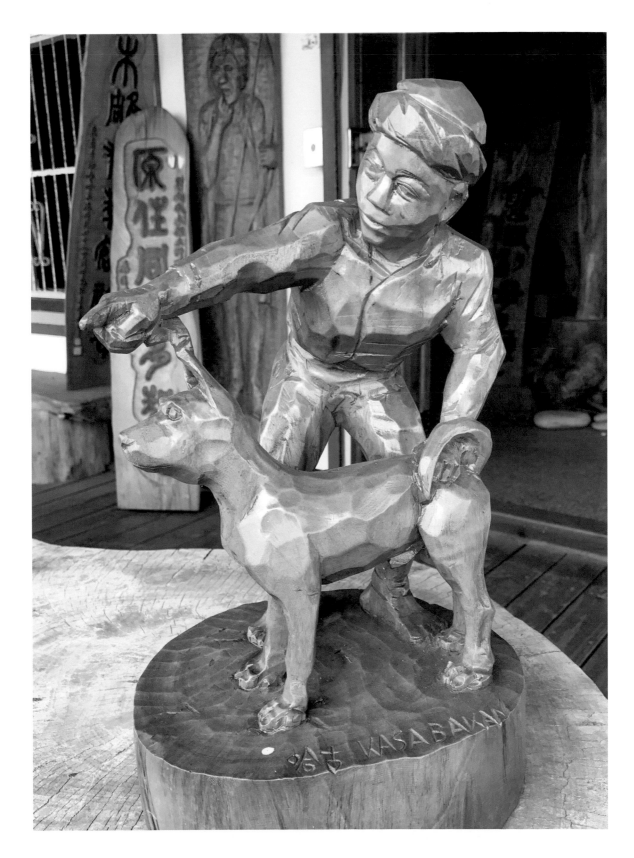

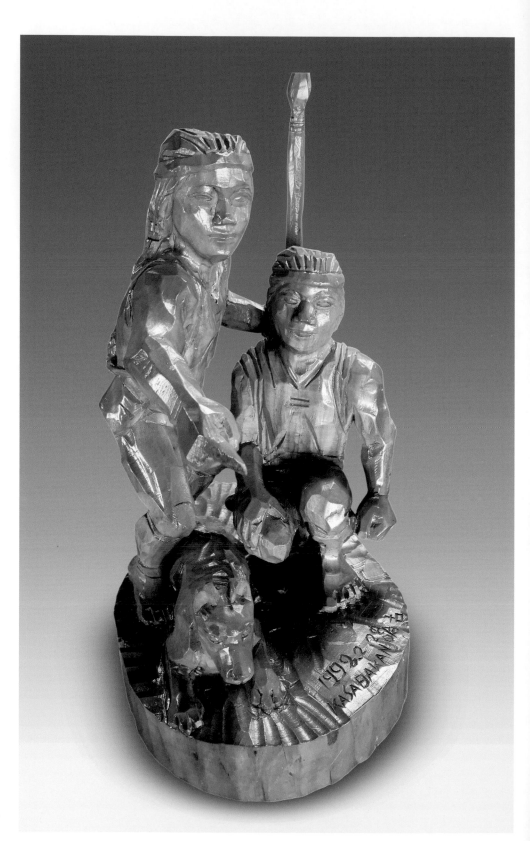

哈古，〈傳授〉，樟木，
40×35×53cm，1998，
圖片來源：藝術家出版社
攝影提供。

哈古的作品〈哭
泣的小孩〉。圖
片來源：藝術家
出版社攝影提
供。

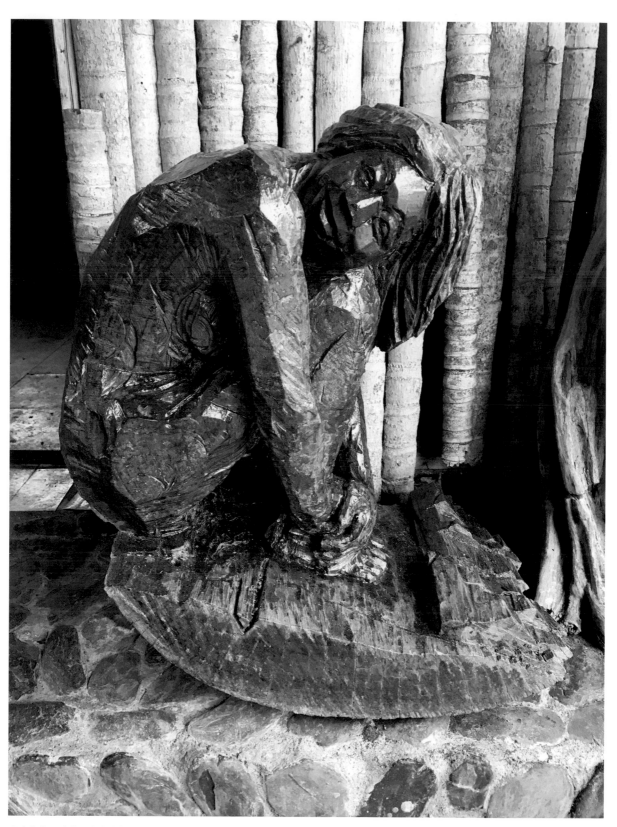

哈古的作品〈微笑的女孩〉。圖片來源：藝術家出版社攝影提供。

哈古的許多小品捕捉了小人物最尋常，卻又最動人的剎那表情或神韻。

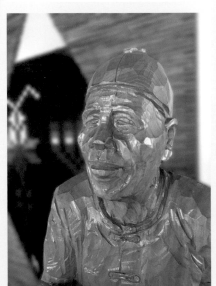

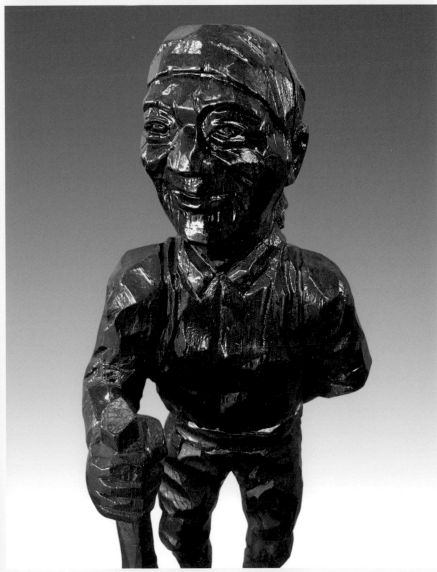

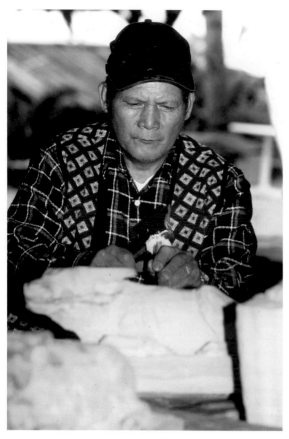

法。不過，哈古自述特別喜愛以大塊、俐落的鑿痕顯示自己大膽的、有把握的雕法。如黃瀞瑩貼切的評論：「哈古留下大塊面痕跡，是以一種非常自信的態勢在接近他的媒材。」

從神鹿到水牛，體現自我生命經驗

蔣勳在〈頭目的呼喚——序趙剛七訪頭目〉一文中，回憶在1990年代初期經過當時的雄獅美術，在臺北忠孝東路的一個大廈的畫廊裡所認識的哈古，盛裝出席的哈古、沉靜地坐著雕刻，面對人來人往的寒暄或介紹，哈古靦腆地笑著；哈古敘述一些卑南族的古老傳說，其中是公主如何愛上了森林中的鹿，「哈古用漢語拙笨的敘述裡有一種深邃的鄉愁。」

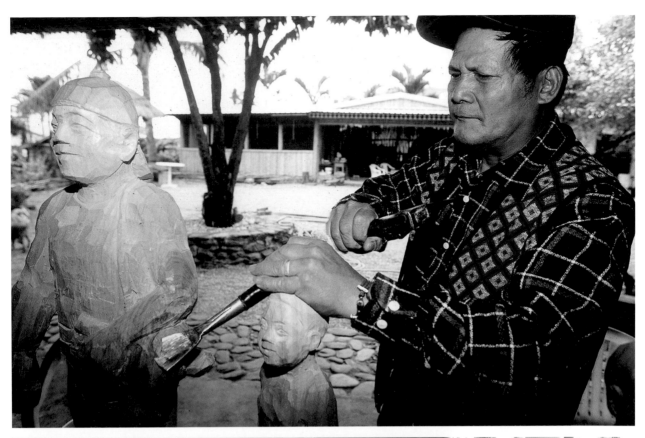

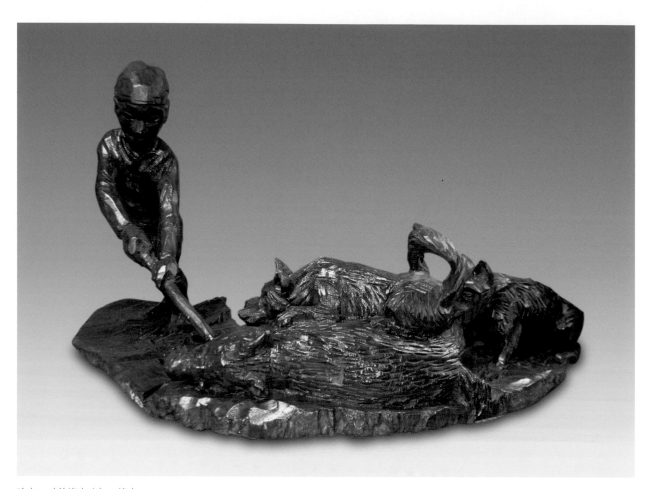

哈古，〈前後夾攻〉，樟木，
21×67×39cm，1997，
圖片來源：詹秀蘭攝、盧梅芬
提供。

哈古，〈生命共同體〉，
樟木，125×40×53cm，
1999，圖片來源：詹秀蘭
攝、盧梅芬提供。

約2004年，正在進行木雕的
哈古。圖片來源：潘小俠攝影
提供。

　　哈古的作品中的確帶有「深邃的鄉愁」，甚至因殖民政權影響，
積著一代人的歷史鬱悶情結；尤其，身為頭目家族的身分。然而，哈古
那「深邃的鄉愁」，不是對過去的刻板懷舊，而是有著深刻的體驗與體
會。而哈古的漢語的確笨拙，但他的「能言善道」，展現在作品裡微妙
的肢體語言與面部表情、作品裡的故事與人性。

　　南王部落畫家陳冠年（族名Arliren）先生曾讚賞：「哈古的作品裡
有生命，哈古的作品裡有抓到一些東西，會讓人感動。他指出雕刻技
術、技巧好，不一定有生命。」哈古的作品不刻意強調原漢差異或原住
民符號（圖騰），而是一種現實精神，所有的內容都和自己的生命經驗
有關。

　　哈古舉了個例子：「我刻的牛是我們生活中的牛，曾經真真實實

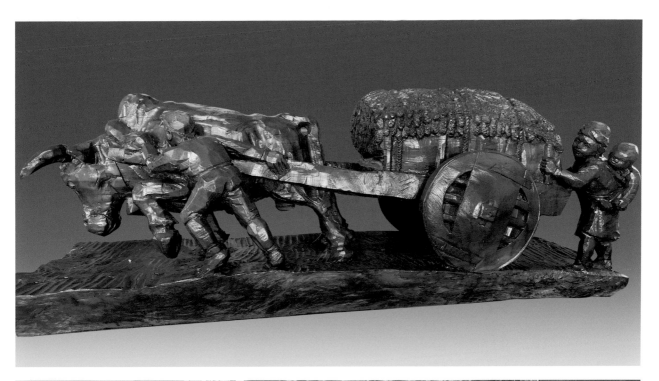

◤ 哈古的許多作品以狗為主題 ◢

除了狗，哈古的作品也有與打獵生活相關的動物，如熊、兔子，
也有哈古喜愛的寵物貓。圖片來源：藝術家出版社攝影提供。

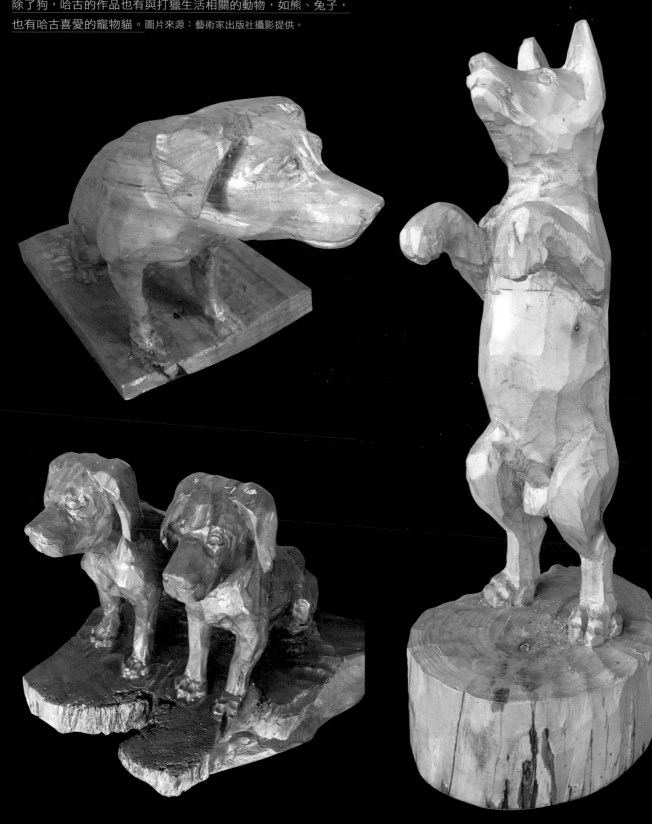

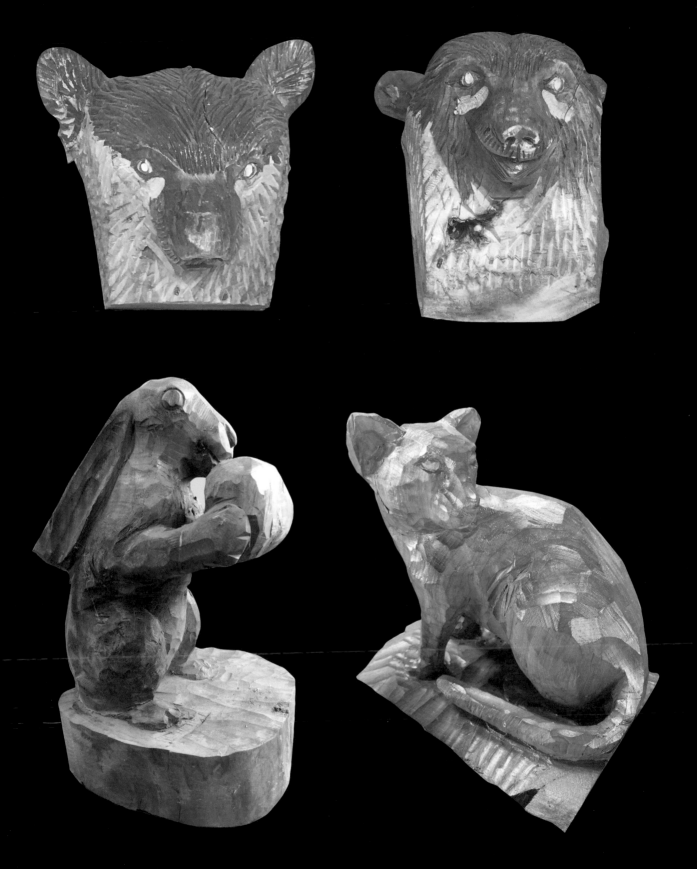

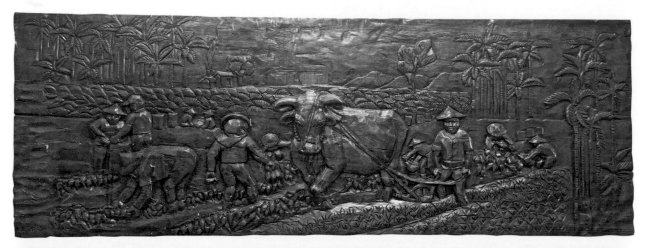

[上圖]
哈古，〈農忙〉，木浮雕，
165×60×7cm，1999，圖
片來源：藝術家出版社攝影提
供。

[下圖]
哈古以版雕描繪農家收割的景
象。圖片來源：藝術家出版社
攝影提供。

伴隨在我們身邊。我刻的狗，也是伴隨在我們身邊，最忠厚的朋友；到
山上去打獵時，我們只要吩咐那個狗，牠就前後夾攻幫我們抓到獵物
了。」這是哈古深刻的體驗。原住民和動物的關係，不是只有山豬。

在進入雕刻世界前，哈古是卡撒發干部落的頭目，大部分的生活
經驗是個農夫。哈古的作品反映了卡撒發干部落漢化已久的農村生活景
象，以及自身深刻的務農經驗。但務農經驗，卻不是長久以來對原住民
的刻板認知所一時能理解的。如東海大學社會系教授趙剛在其所作《頭

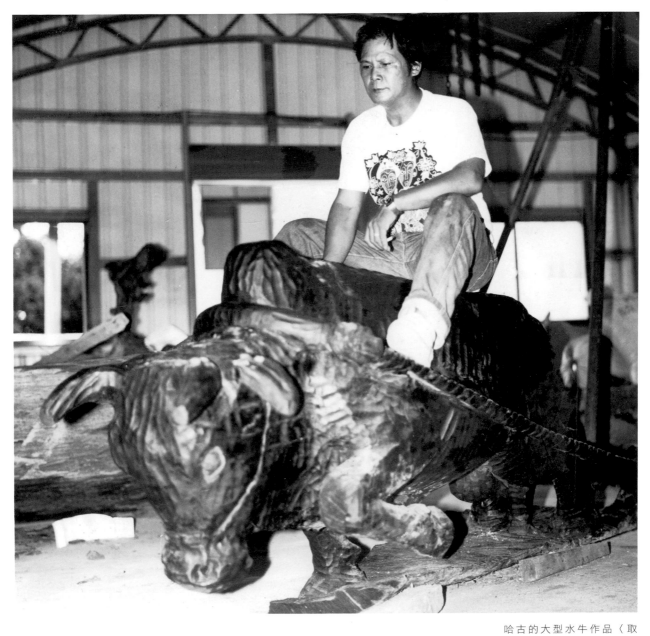

哈古的大型水牛作品〈取
材〉,表現拉牛車的動態。
圖片來源:哈古提供。

目哈古》中,對初遇哈古的水牛作品的疑問與反省:

　　那時,我並不知道卑南族是分布在臺東平原的農業部落,還有些
　　奇怪,為什麼這個人要雕刻一些漢人的農家景象?怎麼還有牛
　　車?這些質疑,當然反映的是我關於原住民基本知識的貧乏。

　　哈古雕刻了許多以農家景象與水牛為主題的作品,例如〈憶童
年〉(P.78)中被牛角頂起的頑皮小孩,還有〈生命共同體〉(P.99上圖)、〈收

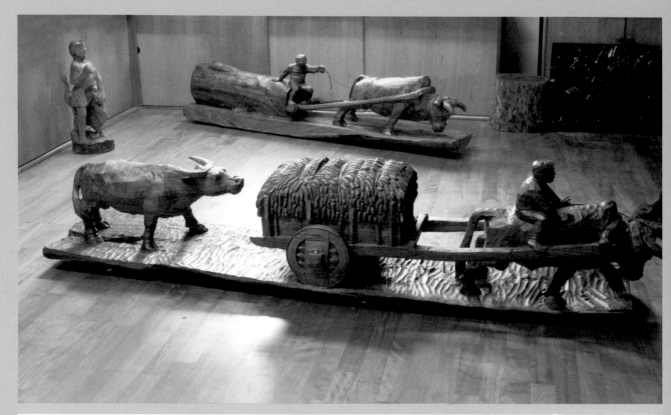

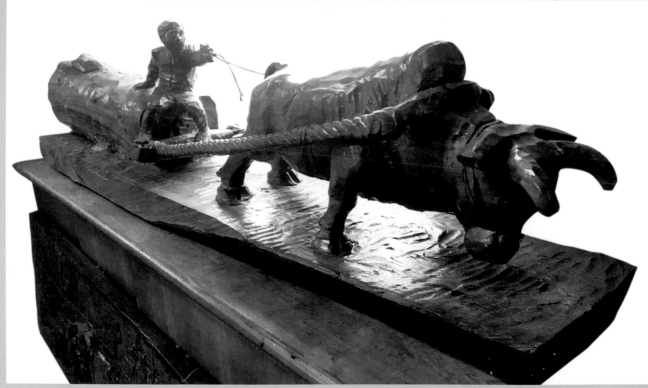

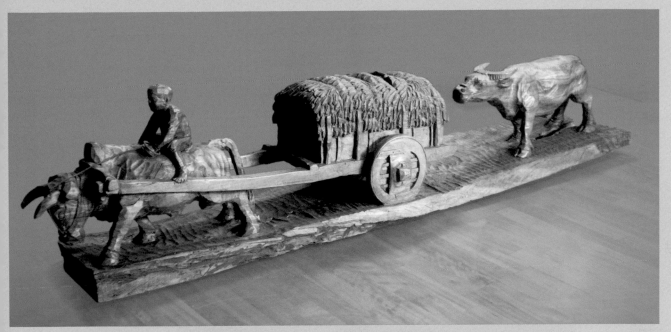

哈古以版雕描繪農家收割的
景象。圖片來源：藝術家出
版社攝影提供。

割〉、〈取材〉（P.103）、〈孩童與水牛〉（P.108）、〈農忙〉與〈牛販〉（P.138）、
等。其中一幅版雕〈孩童與水牛〉，刻畫香蕉園裡孩童與水牛互動的情
景，構圖與日治時期臺灣雕塑家黃土水於1930年所完成之石膏淺浮雕作
品〈水牛群像〉類似，惟風格一個較為粗獷、一個細緻；但都表達了創
作者的生命經驗。

另外，哈古從小就喜歡聽故事，也喜歡、擅長於說故事；他雕刻出
他聽過的、最喜歡的故事，如〈神鹿與公主〉這個卡撒發干部落的公主
為神鹿殉情的淒美故事、〈尊重〉中陽具特別長的男子。

哈古從小就特別頑皮，他雕刻出最深刻的童年記憶，調皮搗蛋的
趣事。如〈童年〉（P.111）中放牛的頑皮男孩們，突發奇想比賽誰小便射
得最遠，就可以成為率領眾男孩的頭頭兒。聰明的哈古要朋友先緊握他
的「命根子」，哈古下令準備發射時才可鬆手，以幫助小便射得遠。哈
古還幽默地補充：「不懂的人常誤以為是『黃色』故事，其實是我們的
童年生活啦！」這真是哈古特有的童年經驗。

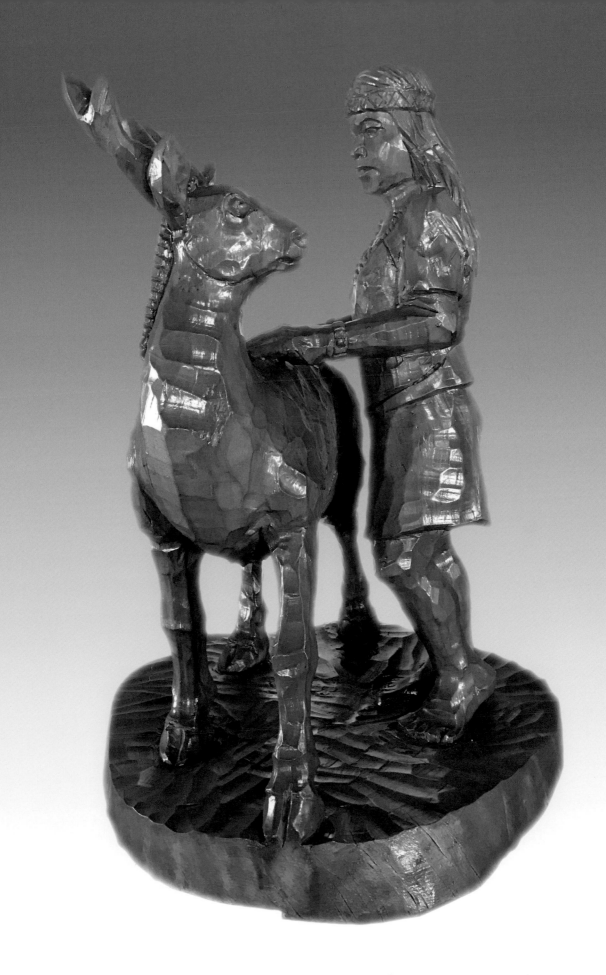

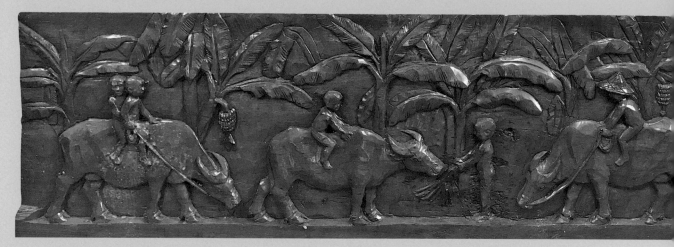

哈古，〈孩童與水牛〉，木版浮雕，2001。哈古以版雕刻畫香蕉園裡孩童與水牛互動的情景。圖片來源：藝術家出版社攝影提供。

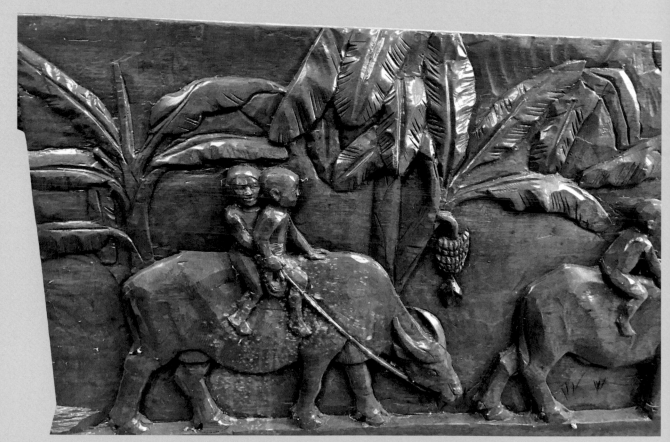

哈古，〈孩童與水牛〉（局部），木版浮雕，圖片來源：藝術家出版社攝影提供。

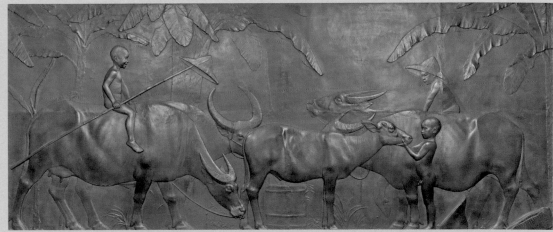

黃土水1930年創作的淺浮雕作品〈水牛群像〉。

哈古，〈孩童與水牛〉（局部），木版浮雕，圖片來源：藝術家出版社攝影提供。

哈古喜歡幽默，自身也是個幽默的人，他特別喜愛講述〈變種的玉米〉這則故事。很久以前，玉米和小米、稻米一樣都是一串串地結穗。有對夫妻，農忙後想要做「好事」（即房事），為了支開小孩，吩咐到廚房守著柴火；小孩顧柴火顧到無聊、好奇地跑進房，生氣的父親追趕小孩，不小心在曬玉米場摔了一跤；結果生殖器上沾滿了玉米，從此玉米就從一串串地變成了一根根了。

也有表現生命與學習歷程的系列作，如〈新生〉、〈弄孫〉、〈成長〉(P.112左圖) 等；也有表現現代教育體制下，穿著制服的兒童 (P.112右圖)。或表現自身深刻的生命經驗，如〈祖母與孫子〉是哈古的母親背著心愛長孫的親情、〈頭目的尊嚴〉隱含身為部落頭目的他在當時名不符實的處境。

頭目的使命、農夫的生涯、老者的關愛、原住民的幽默、頑皮的童年、愛聽故事與愛說故事的人，都自然反映在哈古的木雕世界裡。哈古將原住民從祖靈、圖騰與榮耀形象脫離出來，成為一個個有臉有性情的人物。如小說家黃春明在1991年《雄獅美術》雜誌所舉辦的「原住民文化的蛻變」專輯中指出，哈古的作品表現，有著他個人的情感，也有著他族群的人可以認同的東西。

對創新的鼓舞

獨立策展人林育世在〈臺灣原住民現代藝術十年發展之觀察與評析〉一文中，視《雄獅美術》的「新原始藝術特輯」與「頭」展為標誌臺灣原住民現代藝術發展的分水嶺；而其分水嶺的界定，主要是傳統工藝與現代創新的區分，以及影響力層面。

哈古作品中的現代意義，包含作品形式上的立體造型、內容上忠於自我生命的表達；以及「頭」展的成功，鼓勵了當時許多原住民藝術創作者勇於創新、勇於表達自我。許多創作者發現，自己不僅面臨了文化斷層的危機，還有被壓抑的創造力；因為，以往商業需求或官方展覽，需求主要是傳統。

[右頁圖]
哈古，〈童年〉，木，
24×23×40cm，1998，
圖片來源：藝術家出版社
攝影提供。

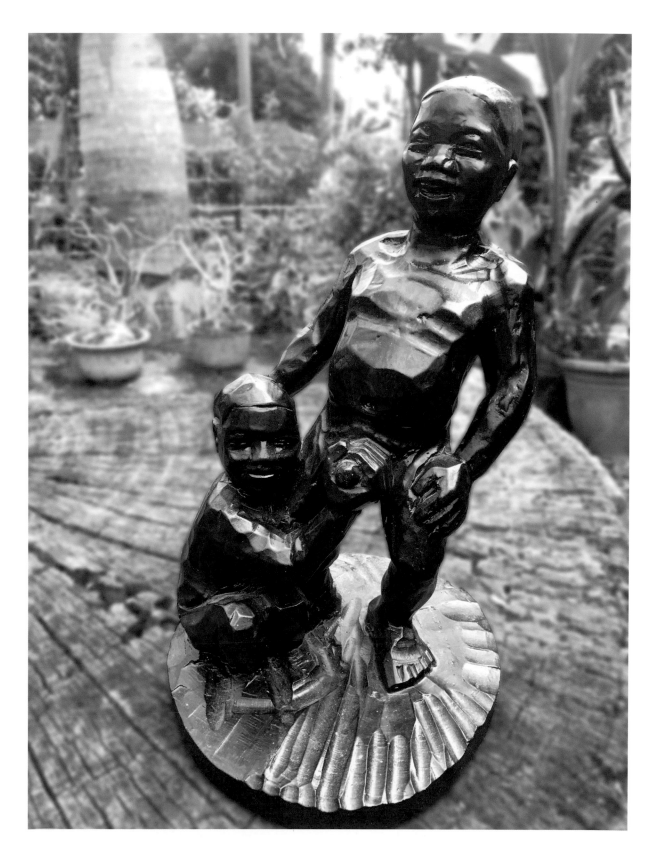

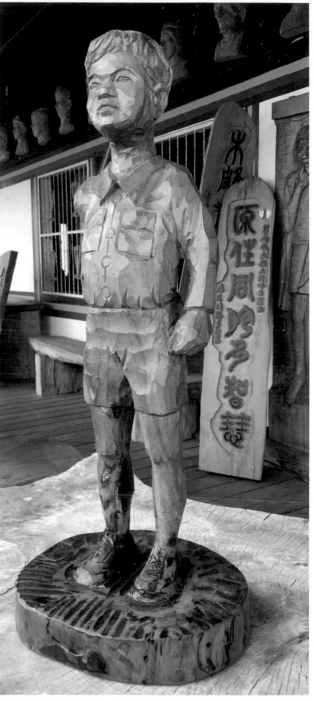

[左圖]
哈古，〈成長〉，木，28×26×73cm，2001，圖片來源：藝術家出版社攝影提供。

[右圖]
哈古雕刻了不少現代教育體制下的孩童，包括著制服的孩童、不忘讀書的孩童。圖片來源：藝術家出版社攝影提供。

1998年，簡扶育所著之《搖滾祖靈：臺灣原住民藝術家群像》由《藝術家》出版社出版，之後舉辦攝影展，書中人物受邀出席，包括哈古（左1）、撒可努・亞榮隆（左2，排灣族）、張馬群（左3，達悟族）、沙哇岸（右2，卑南族）、海舒兒（右1，布農族）及阿水（後排，噶瑪蘭族）。

　　而官方對於原住民藝術的觀念也逐漸地從傳統文化的保存與維護、文物展，走向關注創作者及其創造力。1992年，文建會策劃贊助、臺灣省立美術館承辦的第1屆「山胞藝術季美術特展」，是官辦展覽以「美術」為定位的重要分界，開始以「作者」表達對創作主體的重視，並以「美術」領域較強調的創新來檢視作品。哈古受邀為該展覽的評審委員之一，哈古的木雕作品則為該展覽海報的主視覺，哈古的作品成為原住民藝術走向創新的重要代表。

　　高雄市立美術館於1990年代黃才郎館長任內，受到原住民現代藝術崛起的影響，也開始蒐藏原住民現代藝術早期且具代表性的作品，包括1995年蒐藏哈古於1992年創作的作品〈Tememaku的老人〉（P.115）；1997年蒐藏拉黑子分別於1993年與1997年創作的〈現代集會所〉與〈回敬舞〉。

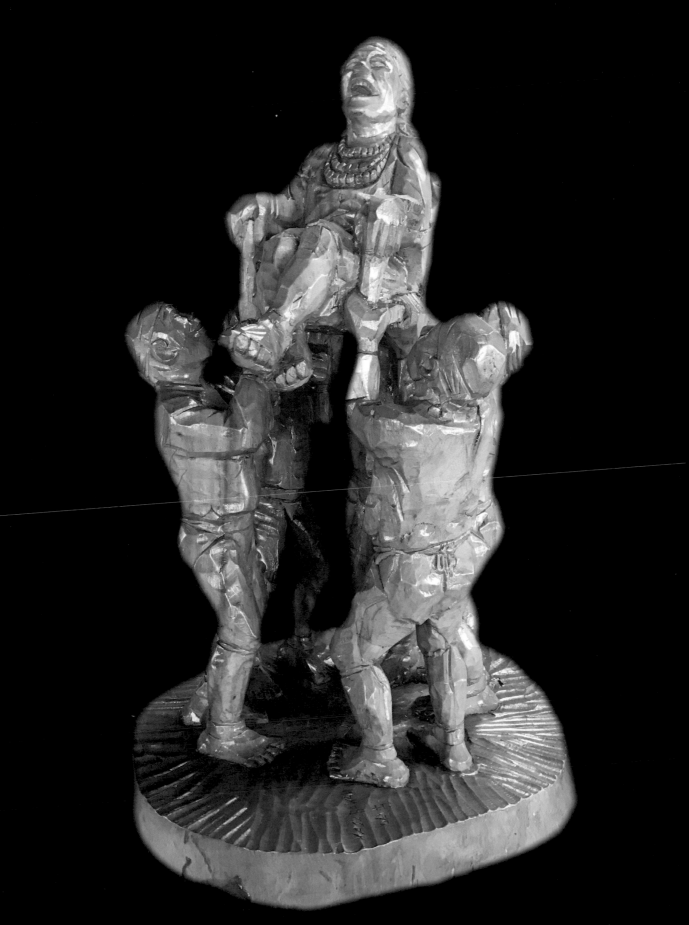

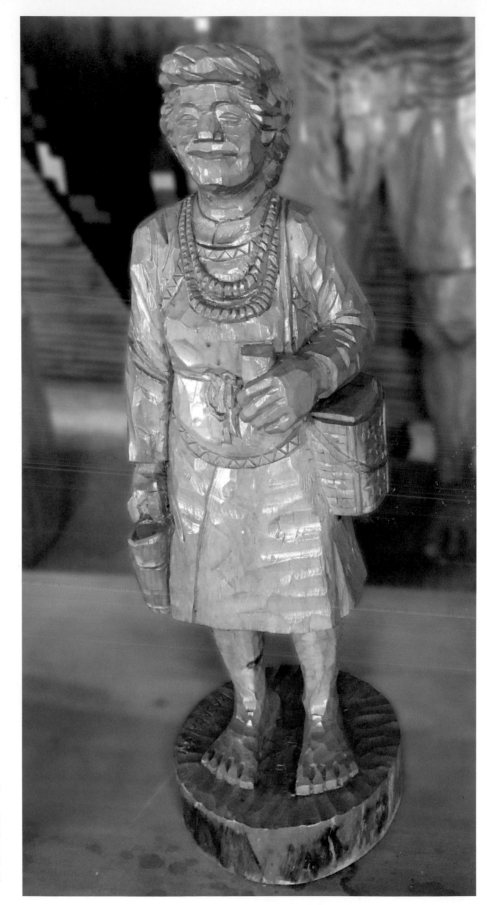

哈古，〈迎賓〉，樟木，
23×22×67cm，2000。
賓客造訪時，族人常會召
集其他親朋好友相聚，
各自帶一些食物分享。圖
中婦女右手提著自己所釀
的小米酒，左肩背著裝有
豐盛食物的編籃。圖片來
源：藝術家出版社攝影提
供。

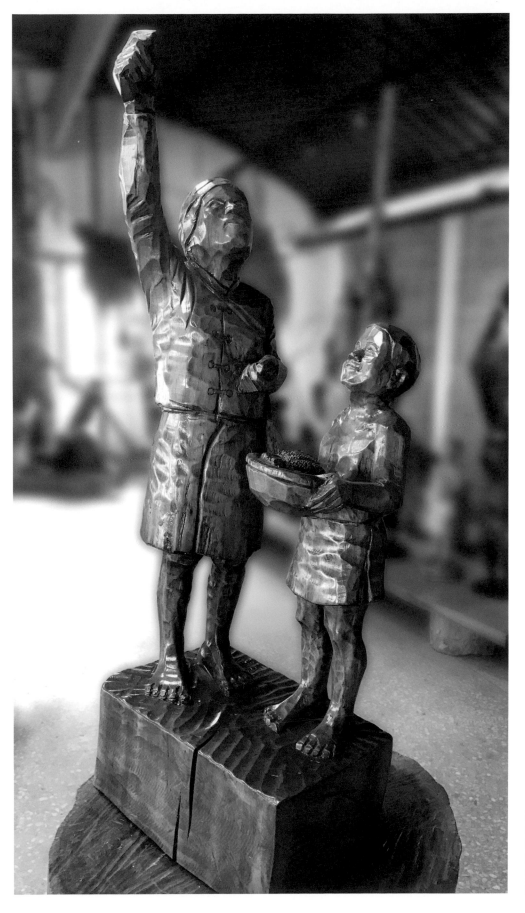

哈古,〈祈福:大
地祖靈〉,牛樟,
30×20×83cm,
2011,圖片來源:
藝術家出版社攝影
提供。

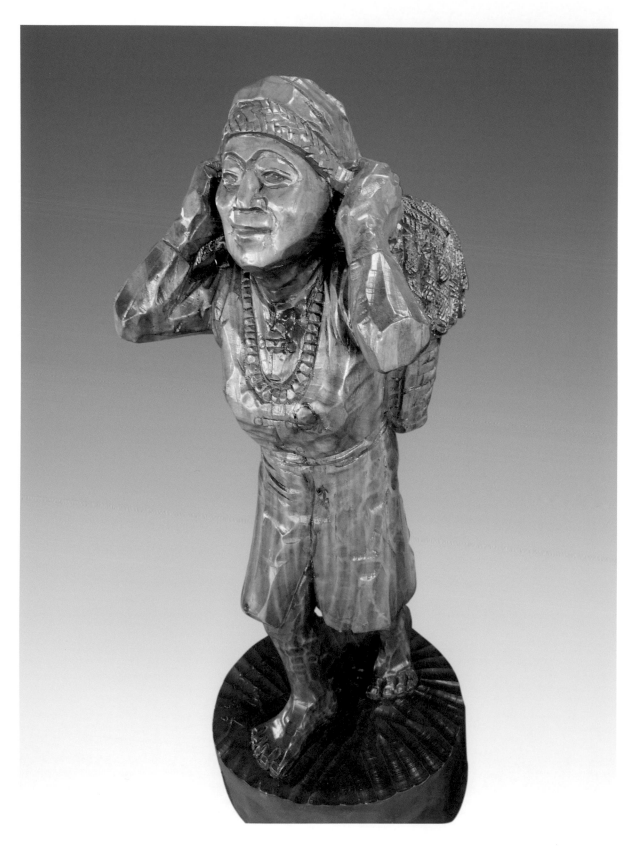

[左頁圖]
哈古,〈刻苦耐勞的婦人〉,
樟木,28×27×74cm,
2000。描寫早期婦女搬重物
時,常用前額、雙肩與頭頂
來支撐。圖片來源:藝術家
出版社攝影提供。

哈古,〈往事〉,木,
26×24×63cm,1998,
圖片來源:詹秀蘭攝、盧
梅芬提供。

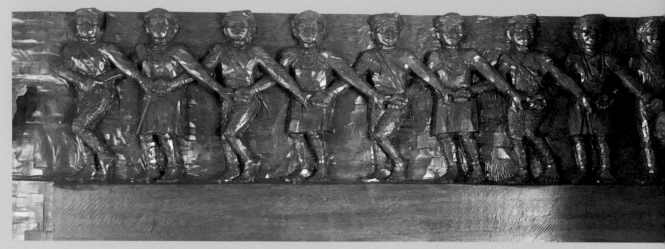

哈古，〈我們都是一家人〉，樟木，168×60×10cm，1999，圖片來源：藝術家出版社攝影提供。

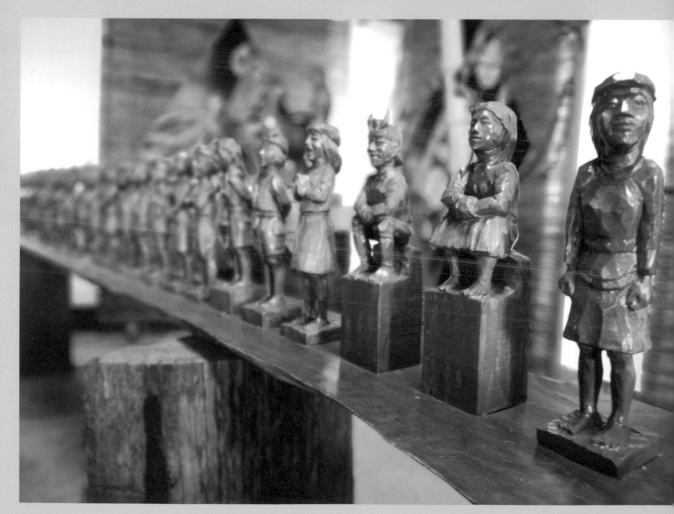

哈古雕刻的族人群像木雕。圖片來源：藝術家出版社攝影提供。

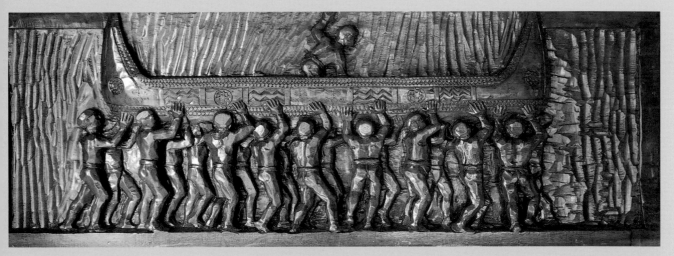

哈古，〈達悟族慶典（一）〉，版雕，165×62×8cm，1999，圖片來源：藝術家出版社攝影提供。

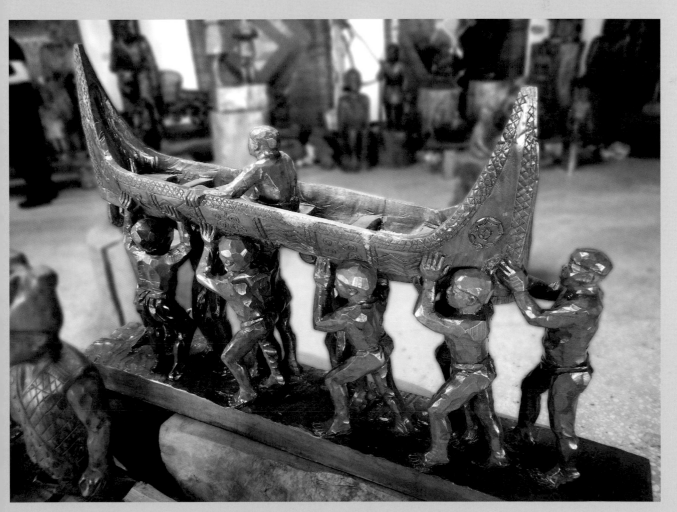

哈古，〈達悟族下水典禮（一）〉，樟木，148×30×95cm，1999，圖片來源：藝術家出版社攝影提供。

【關鍵詞】神鹿與公主

很久以前，卡撒發干部落耕種的地方有很多鹿，常危害農作物。有一天美麗的公主在耕地偶遇一隻神鹿，與之一見鍾情。神鹿將掛在角上的琉璃珠，送給公主當信物。允諾公主只要思念他時，來到初遇的地方、摸摸琉璃珠，他就會出現。

某天族人巡視耕地，發現耕地又遭到破壞，於是頭目派遣勇士埋伏，但無斬獲。不久耕地又遭破壞，頭目十分震怒，命令勇士一定要捉到鹿才可回來。而公主害怕神鹿被射殺，不敢再與神鹿相會。但神鹿過於思念公主，以為自己出現，公主就會出現，結果被部落勇士射殺。

族人將神鹿抬回部落，宰殺並分享鹿肉，公主悲慟不已，只求族人把鹿頭安置好。日夜哀傷的公主，最後撞在鹿角上殉情。族人整理公主遺物，發現琉璃珠，才知公主與神鹿之戀。此後卡撒發干部落舉辦祭典、進行儀式所使用的半剖開的檳榔（代表公主）和紅色陶珠（代表神鹿）便是源自於此一傳說。

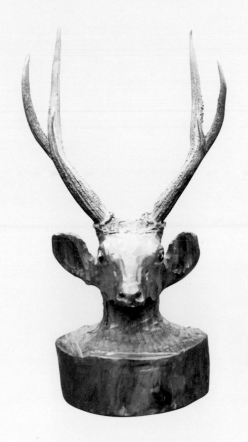

哈古雕刻的鹿頭，以做為卡撒發干部落的精神符號。圖片來源：盧梅芬攝影提供。

鹿頭也被製成平面圖案印刷在旗幟上做為卡撒發干部落的代表。
圖片來源：盧梅芬攝影提供。

木雕藝術村成員的鹿頭作品。圖片來源：盧梅芬攝影提供。

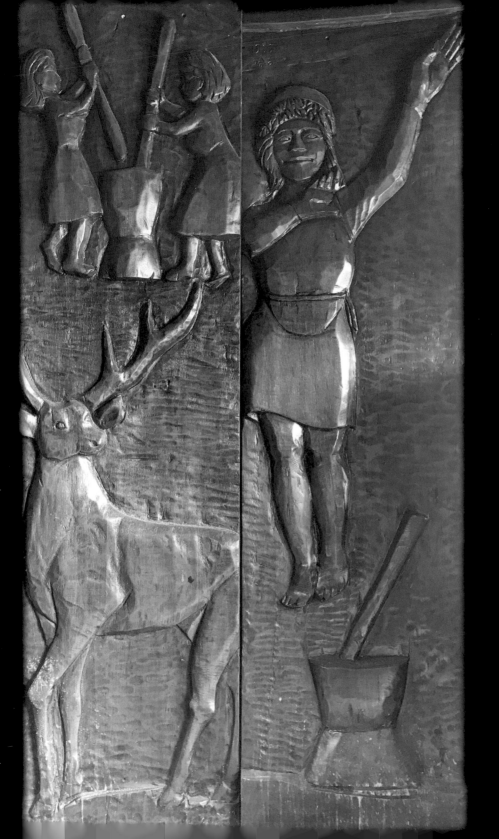

哈古雕刻許多以〈神鹿
與公主〉為主題的作
品。圖片來源：藝術家
出版社攝影提供。

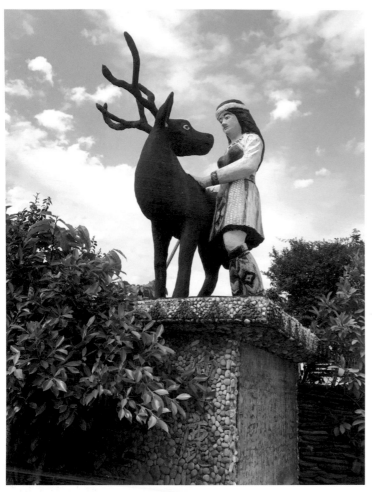

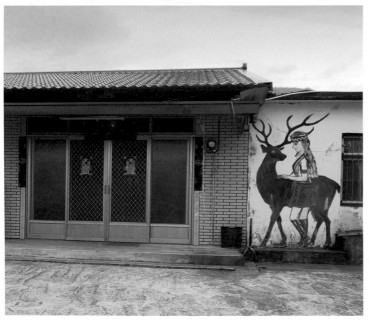

神、農神、道路、祖先、巫師與勇士等）的祖靈屋（Kaluma'an），還有一座祭拜歷代祖先的追思堂，此名稱為哈古所命名。

追思堂位於哈古的工作室後方、隔著一條街，一個以鐵皮屋頂與水泥牆築成的約兩坪大的空間。乍看和漢人的土地廟有點像，但是沒有廟名，一般人不會知其所以然；且小屋旁緊挨著一個「部落小吃」招牌，容易讓人誤以為是「部落小吃」的一部分，只有熟識的住民才知其所以然。

追思堂的走廊放置了燒紙錢的鐵桶，紅色欄杆鐵門內供奉了三尊人像，都是哈古於1992年完成的雕刻作品。正中央為歷代祖先，左右兩側站立者分別為歷代女巫師與歷代

[上圖]
大型的〈神鹿與公主〉雕刻放置於原集會所、現在的活動中心前，做為部落的精神意象。圖片來源：王庭玫攝影提供。

[下圖]
社區居民於住家彩繪〈神鹿與公主〉傳說故事。

[右頁上圖]
卡撒發干部落有十幾座祖靈屋（Kaluma'an），以頭目家族的祖靈屋地位最高，部落重要祭典的公眾祭拜儀式都由頭目家主持。

[右頁左下圖]
從頭目家族的祖靈屋往外看，為哈古的部落教室庭園。

[右頁右下圖]
追思堂外觀，旁邊緊挨著「部落小吃」招牌。

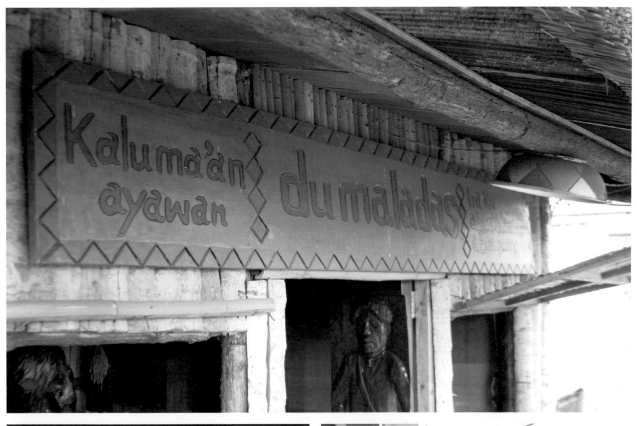

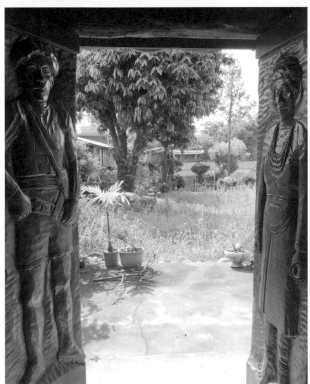

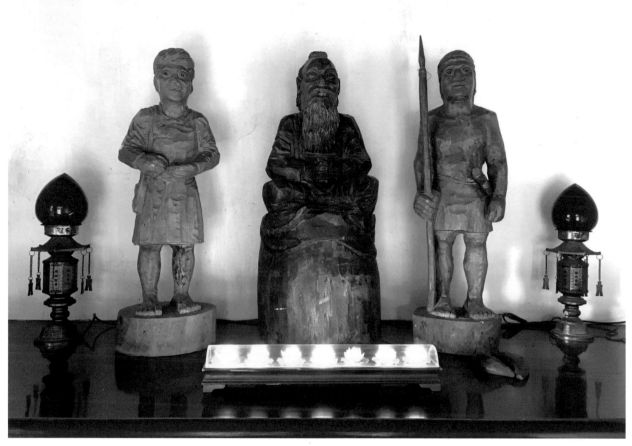

追思堂紅色欄杆鐵門內供奉了
三尊祖先像，分別是歷代祖
先、歷代女巫師與歷代勇士。

勇士。歷代祖先，閉眼長鬚、雙手合抱、盤腿而坐；女巫頭綁包巾、肩
背放置儀式用品的袋子，手做進行儀式的動作；勇士右手持矛，左腰佩
刀；哈古特別為兩者畫上黑色眼珠，更顯炯炯有神。案前有七盞電子蓮
花燈，左右各一盞紅燈，彷彿漢人的神桌擺設。牆邊則掛有人面造型的
警鈴（傳告鈴），是部落的警訊工具或召集傳訊之用。

　　追思堂正是卡撒發干部落受到自廈門移居而來的漢人的影響的具體
例證，哈古的祖父認為祭拜祖先是優良的美德，而卡撒發干部落族人還
特別加入了為保護部落而犧牲的歷代勇士，以及能與神靈溝通並保護族
人的女巫。這間有點簡陋的追思堂，充滿著對祖先的無限敬意。

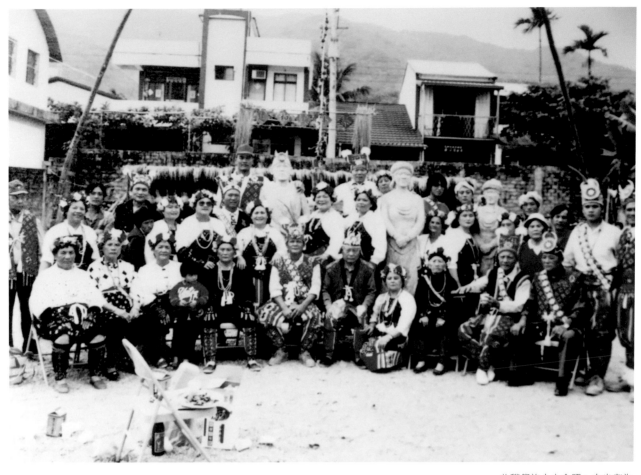

收穫祭族人大合照，中坐者為哈古，還安插了哈古的大型人像木雕。圖片來源：盧梅芬攝影提供。

微言婉諷兼有包容溫潤

自古以來，故事、神話就被用來理解或解釋複雜的人生或解釋奧祕的自然現象。哈古特別喜歡、也擅長透過市井小民的故事或寓言，以小見大，來闡明事理或諷諭人性，警惕為人處世之道。這是哈古作品中特有的文學性，哈古還把創作最重要的追求，放在心靈的鍛鍊。

而哈古最在意的觀眾，也是大多數為市井小民的族人，也就在意這些作品能不能和他的觀眾產生對話。哈古常說：「我的作品要讓族人看得懂，透過藝術讓別人分享我們的文化。」、「我要把傳統生活與文化刻出來，讓老人感動、讓孩子了解，藉由木雕搭起老人與孩子之間的橋樑。」所以，哈古會利用各種場合如祭典，展示作品分享給更多的族人或朋友。

哈古於祭典中另闢一小間木雕
展示區,透過藝術分享文化。
圖片來源:盧梅芬攝影提供。

哈古有許多寓言故事,而有幾個題材是他常反覆雕刻的。例如,他
很喜歡的一則誇飾與虛構的寓言——一個陽具特別長的男子amilimilian,
在常被嘲笑後如何獲得族人尊重的故事。哈古將此故事取名為〈尊
重〉(P.80、81),以諷喻嘲笑人者,將來也會有所報應;而被嘲笑者,也有
其優點能受到他人的尊重。

一個陽具特別長的男子名為amilimilian,常被族人取笑;有些族
人為捉弄amilimilian,有次在路上事先灑滿尖刺後謊報敵人來襲,以
致amilimilian慌亂逃回家中時陽具多處被刺傷,甚至被嘲笑。惱怒的
amilimilian將所有的刺拔出放在酒甕中,過些時日邀請捉弄他的族人飲
酒;當酒甕一打開,飛出數不清的毒蜂螫咬捉弄他的族人。此後,族人
不敢再捉弄他。而amilimilian還曾以陽具營救溺水的族人或協助族人安然
度過暴漲的溪流,而贏得族人的尊重;當他外出時,有時族人還會協力
幫他扶起陽具行走。

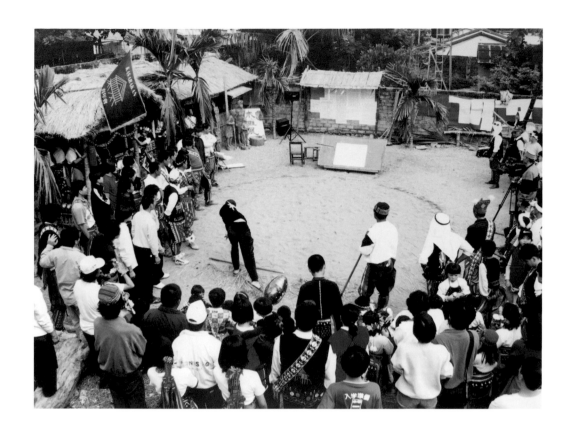

哈古於祭典中另闢一小間木雕
展示區，透過藝術分享文化。
圖片來源：盧梅芬攝影提供。

　　在漢語表達能力有限的表象之下，哈古其實有著縝密的創作邏輯。
他會先構思出一個想要傳達的訊息或具有感染力的核心意義，再構思敘
事手法（造型）；揉以哈古個人的想像力是作品精彩之處，例如好幾個
人才可以舉起的陽具、或繞好幾圈才可以收起的陽具。

　　哈古更多的作品深入淺出地講述了自身生命所經歷的三教九流
或人生百態，例如〈善惡的泉源〉(P.137右圖)講述性的一體兩面、〈牛
販〉(P.138)諷刺了漢人牛販為了買到健壯的牛的心機與狡猾、〈報
應〉(P.87)意喻了因濫捕而捕獸器浮濫卻自食其果的生態議題、〈出走的
婦人〉(P.137左圖)描繪夫妻激烈爭吵後、妻子背著孩子離家出走的悲傷神
情，但哈古又期許受害女性能走出自己的命運，〈孩子的傷痕〉(P.139)中
目賭母親被家暴的孩子的驚恐，則挑動了觀眾內心不安的情緒，而哈古
希望同時挑起了人類深層的同理心。哈古所說的、所雕刻的故事世界，
不也是人類社會的縮影，觀者可與自己的生命對應，並細細體會故事的

哈古雕刻的臺灣原住
民造像，木材、浮
雕，1997。左起：雅
美族（達悟）女人、
雅美族男人、卑南族
女人、布農族男人、
布農族女人、排灣族
男人、排灣族女人、
魯凱族女人、魯凱族
男人。圖片來源：王
庭玫攝影提供。

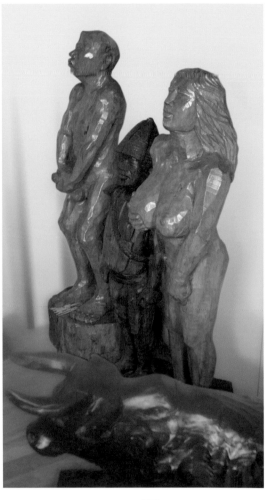

寓意。

　　這些作品在在說明了哈古不僅對人體的比例與形貌有著敏銳觀察力，他還有顆敏銳的心靈，而能感觸到別人感觸不到的細膩。這些察覺與感觸，更是因為他跌宕起伏的人生閱歷，飽含戲劇性的故事以及痛徹心腑的離別，也嘗遍了人情冷暖；包括中年務農挫敗、頭目尊嚴喪失、長子早逝、自身家庭的婆媳問題、兒子婚姻不順利、親戚的婚姻被騙、抵押的田地再也收不回來、漢人欺騙以及宗教矛盾等。

　　而哈古的洞察人性卻又兼有包容。他不說穿、也沒有「我看透你」的優越心理，而是用更同理的方式去理解這樣的人性。因為哈古自己的人生，痛過、傷過，也在生命中淬鍊過；他其實也透過雕刻這些人性故

[左圖]
哈古，〈出走的婦人〉，
樟木，28×28×93cm，
1997。

[右圖]
哈古，〈善惡的泉源：
男女像〉，樟木，
46×38×118cm，
1999。

[左頁圖]
哈古的作品展示間一景。
圖片來源：藝術家出版社
攝影提供。

137

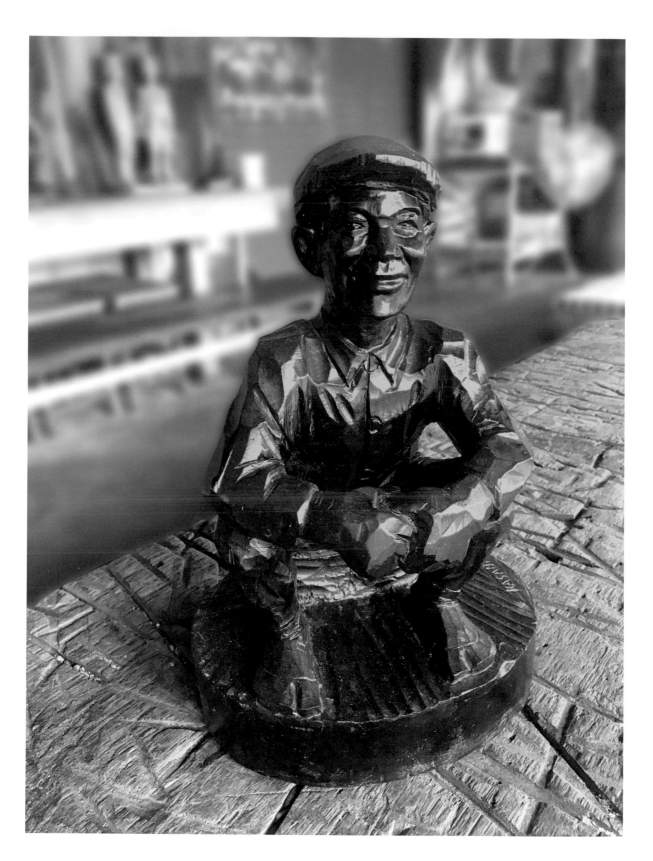

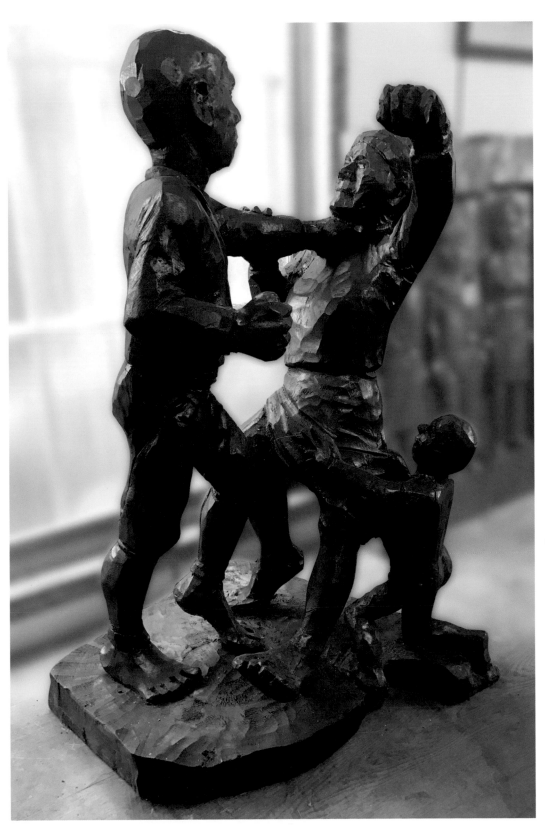

哈古,〈孩子的
傷痕〉,樟木,
48×47×84cm,
1998,圖片來
源:藝術家出版社
攝影提供。

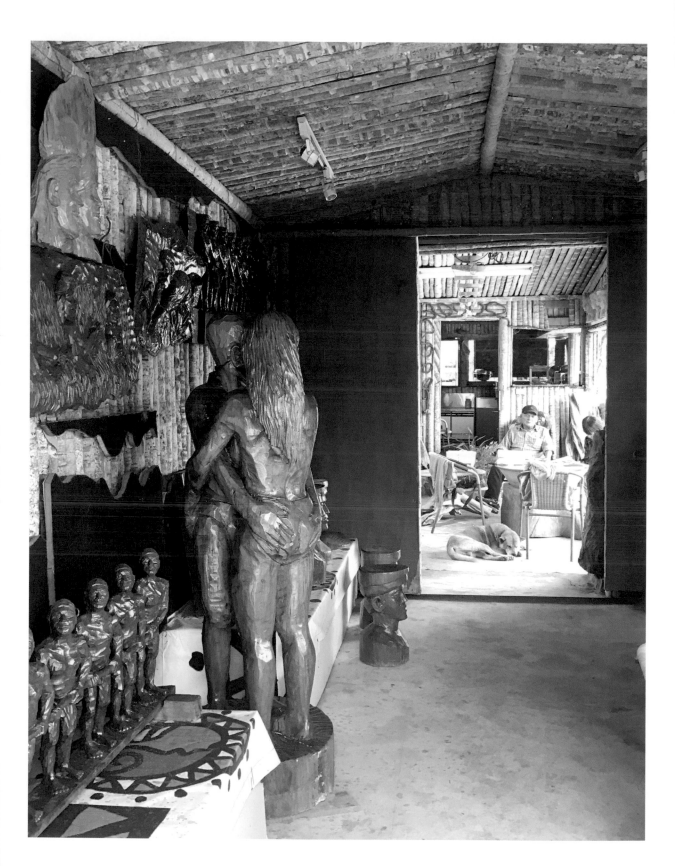

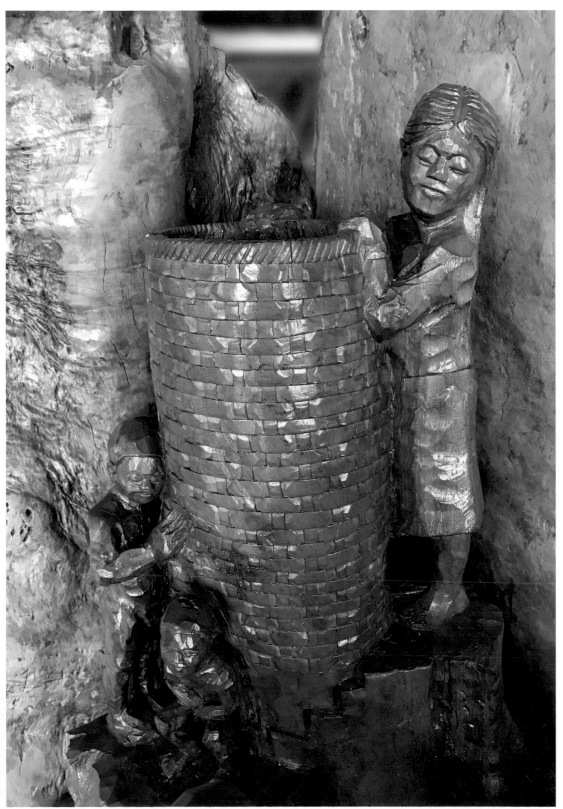

哈古，〈媽媽是孩
子的園丁〉，樟木，
55×43×76cm，
1998，圖片來源：
藝術家出版社攝影
提供。

事鍛鍊自己的心靈,他學習到謙虛、低姿態、不自誇以及多鼓勵他人,並在過程中逐漸得到平靜與喜樂。以溫潤的眼光看待自己的人生,也同樣的看待別人。

從木雕藝術村到大家的花園

1990年代中期,社區總體營造政策標榜由下而上的理念,提供給全國各社區、地方文化工作者一個發揮的舞臺,而得到了廣泛的迴響。在社區總體營造與文化產業政策下,社區、文史與藝術等工作者大幅成長。藝術工作者的定位,並非單純地獨自創作,更扮演了社區培力的重要功能。

1998年,在臺東縣政府承辦人員李金霞小姐與推動社區營造的學者

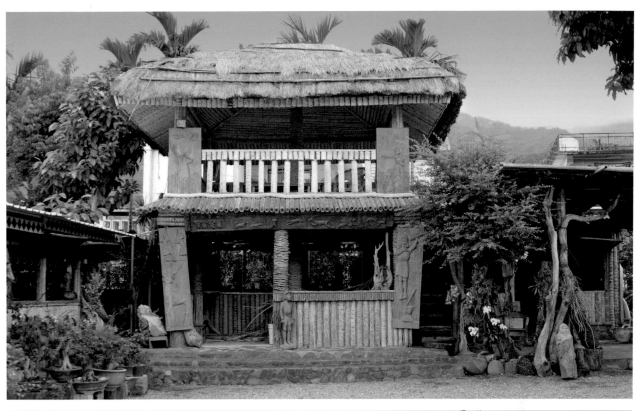

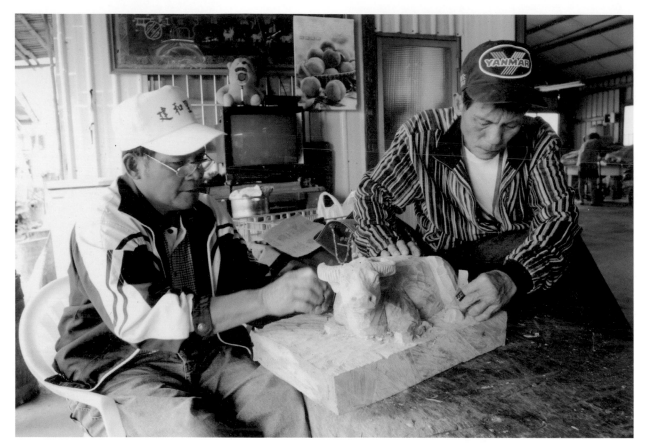

哈古指導部落教室的學員雕刻。圖片來源：哈古提供。

[右頁上圖]
部落教室學員的作品水牛與牛車。圖片來源：盧梅芬攝影提供。

[右頁中圖]
部落教室學員一起用餐。圖片來源：盧梅芬攝影提供。

[右頁下圖]
部落學員一起準備祭典用的材料。圖片來源：盧梅芬攝影提供。

戴伯芬（現任輔仁大學社會系教授）的協助下，建和社區的「建和木雕藝術村」計畫，獲得行政院文化建設委員會「振興地方傳統產業計畫」補助，希望以木雕兼具文化傳承與產業發展。當時五十六歲的哈古，當起了木雕老師，主持成立了「部落教室」。至今，「部落教室」牌子還掛在入口處。

那時社區有不少人來學習，不限年齡；當時年齡最大的是七十歲，前後加起來有逾百個工。因為大多數學員都是務農，有時間才能來，以點工方式給予工作費，希望以木雕為媒介觸發與凝聚文化認同，而每個人也能賺一點生活費。部落教室備有三餐，學員們樂意從自己的點工費平均分攤廚師的點工薪資。大家時常一起雕刻、一起分享、一起分工與合作，以及一起用餐。

哈古除了教導最基本的認識與保養雕刻工具、示範雕刻技術，也會

引導學員尋找主題靈感，尤其刻出自己記憶最深刻的人事物。有趣的是，學習過程不打草稿且要大膽，自信地放手去雕刻、抱持著木頭壞了就壞的心情，這是哈古特有的雕刻態度。哈古笑著回憶：「反正漂流木那麼多。」

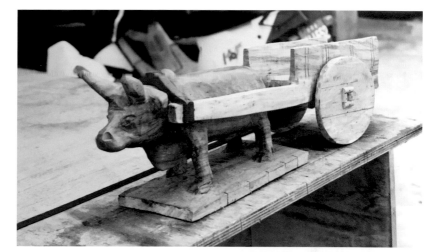

刻完了，晚上坐下來大家開始用餐配點酒，看看自己的作品，約到晚上8、9點結束離開。哈古快樂地、笑著回憶：「那一陣子大家都很快樂，各自說著自己的故事；在分享的過程中，記憶不斷被激發，也自然成了創作題材；好像回到童年時的情景，大家時常聚在一起快樂地玩耍與分享。」

哈古的次子陳建宏也回來協助父親並學習約兩年。在此之前，陳建宏長期在都市工作，這也是許多部落青年的縮影；在木雕藝術村計畫的機會下，回到部落，和父親學習木雕，也學習文化，例如搭鞦韆架。哈古期許兒子能夠做為部落青年的榜樣、

重視自己的行為舉止；哈古重視品德依然重於一切，如他常掛在嘴邊：「學歷不高、品德要高。」而陳建宏在學習木雕與認識自己文化的過程，也自我反省與思考：「我跟隨父親學習雕刻，但是因為沒有經歷過去的生活，所以創作時會遇到瓶頸。我應該要有自己的想法，體會自己的生命經驗。」

哈古將「部落教室」旁的一間小屋、克難的充當為展示區，門外還掛著一個山豬輪廓的「哈古工作室」招牌（P.149上圖）。「木雕藝術村」計畫的另一個重點是以木雕塑造社區意象。2000年，計畫成員將許多大型雕刻作品擺置在部落各街道十字路口、轉角；住家庭院的圍牆則是裝置有版雕或寫實風格的繪圖。至今漫步在社區巷弄，仍可不經意地瞧見這些樸質的作品。而木雕產業雖未能繼續發展，但社區居民更看重的是文化認同的凝聚。

2000年後，「建和木雕藝術村」計畫結束。計畫雖然停了，但「部落教室」仍在，且成為一個大家的花園。哈古是個愛植物的人，「部落教室」花木扶疏，隨著不同季節有著不同的樣貌，春天的蝴蝶蘭盛開、五月則是小米結穗滿園。木雕頗有巧思地與環境融為一體，這個空間成

為一個「藝術生活化，生活藝術化」的花園。

　　哈古認為這個園子是讓所有進來的人都能得到安慰或休息，所有人都歡迎；如趙剛在《頭目哈古》一書中貼切的形容：「這是一個不勢利的美園子。」哈古自許頭目要有愛護、關懷自己族人的責任，也在這個園子裡落實。而哈古珍視的部落價值「大家時常聚在一起分享快樂與悲傷。」讓這裡成了儲存靈糧的心靈花園。

當代社會中，頭目新典範

　　2010年，行政院原住民族委員會首度舉辦「原住民族工藝薪傳獎」，共選出五位分別在雕刻、竹編、陶藝、琉璃珠與樹皮等領域的優

哈古期許次子陳建宏（左1）能夠做為部落青年的榜樣。圖為陳建宏於收穫祭領導青年跳舞。圖片來源：盧梅芬攝影提供。

異工藝師。榮獲此殊榮的哈古，第一個要感謝的就是妻子洪瑞珠女士的鼓勵與分擔家計，讓他得以堅持以木雕做為傳承文化的方式。一段話讓他和臺下的妻子熱淚盈眶，胼胝夫妻令與會者動容。

繼之，在原民會所主辦的駐村計畫此機會下，哈古的長女陳美伶成了父親的藝術行政專員，協助這位從未自許為藝術家的父親，整理作品資料。哈古有點不好意思地笑著說：「我沒有整理自己的作品資料、有些圖片不知放哪裡了，很多作品被收藏也沒有拍照留下紀錄。」長女陳美伶成了父親的得力助手，在協助父親整理作品的過程中，看著父親那雙因務農與雕刻而粗大厚實且長滿老繭的雙手，感受到那也是一雙讓族人回到祖靈懷抱的推手；而這雙手至今始終不變。

同（2010）年，在國立手工藝研究所推動的「臺灣工藝之家」計畫下，成立了「哈古木雕工作坊」，一樓為工作室，二樓為作品展示

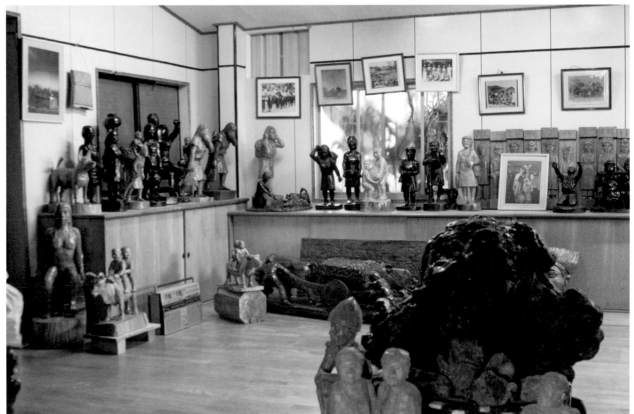

[右頁上圖]
哈古（左2）與妻子洪瑞珠（左
1）女士形影不離。圖片來源：
哈古提供。

[右頁下圖]
藝術家林永發教授筆下的哈
古，持雕刻刀的手正大膽地
劈、鑿木雕作品。圖片來源：
藝術家出版社攝影提供。

部落教室落成時，友人送給哈
古的匾額「原始藝術　人性光
輝」，頗貼切地傳達了哈古對
心靈建設的重視。圖片來源：
藝術家出版社攝影提供。

區。「臺灣工藝之家」的目的是希望讓民眾多認識臺灣工藝創作環境，
更進一步發展工藝文化觀光產業。工藝之家必須有創作及展示空間，可
接受民眾預約導覽。「哈古木雕工作坊」的二樓展示區，和之前在「部
落教室」以鐵皮小屋權充的展示區相比，空間更大，空間與展示設計也
較為完整。

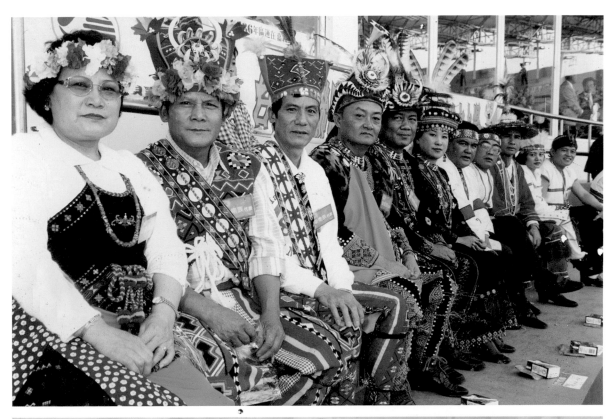

[左圖]
哈古於祭典帶領族人、與族人
共舞或鼓勵青年。圖片來源:
哈古提供。

[右圖]
哈古長女陳美伶與母親洪瑞珠
合影。圖片來源:哈古提供。

[右頁左上圖]
工藝之家遠眺部落,遠處為大
海。

[右頁右上圖]
哈古長女陳美伶策劃的《頭目
的尊嚴——哈古的木雕創作》
一書,於2012年出版。

[右頁右下圖]
工藝之家共二層樓,二樓為展
示室,一樓為學習區。圖片來
源:藝術家出版社攝影提供。

擁有一個公開的展示室,正是哈古在1991年對《雄獅美術》採訪者所許下的願望:「以後最大的願望是在自己的土地上蓋一個展示室,把作品陳列起來,讓來臺東的外地人,都能欣賞和了解我們的文化與藝術。」時隔近二十年,哈古實現了這個願望。此展示區展示大量的作品,多數是1996年以後所創作;展示了部落的文化圖像,也展示了人世像。

「木雕改變了我的人生」,哈古說。這是句湧自內心深處的感恩之語。從失敗的農夫到成功的雕刻家,哈古常常感覺祖靈要他從事文化傳承的工作;自此務農失敗才像是一份禮物,讓經歷人生重挫的哈古,重拾頭目的尊嚴。什麼是頭目的尊嚴?重拾地位,或名氣?從哈古的言談與行為可見,尊嚴首先是建立自己的價值與實力,才能受到他人的尊重;扎實的木雕功力、用心於木雕與市井小民觀眾的溝通、深厚的文化

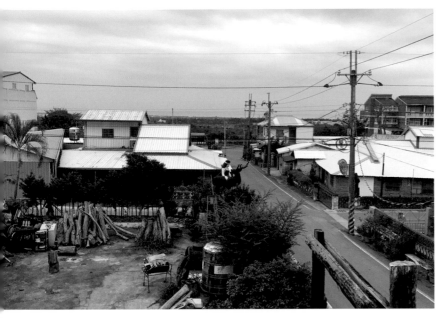

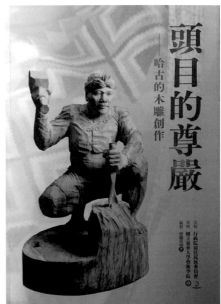

頭目的尊嚴

——哈古的木雕創作

出版　行政院原住民族委員會
來源　國立東華大學族群關係與
編輯　原舜良品著

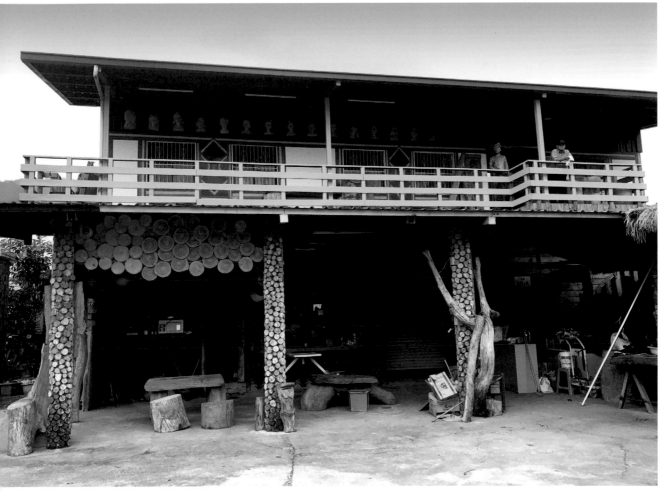

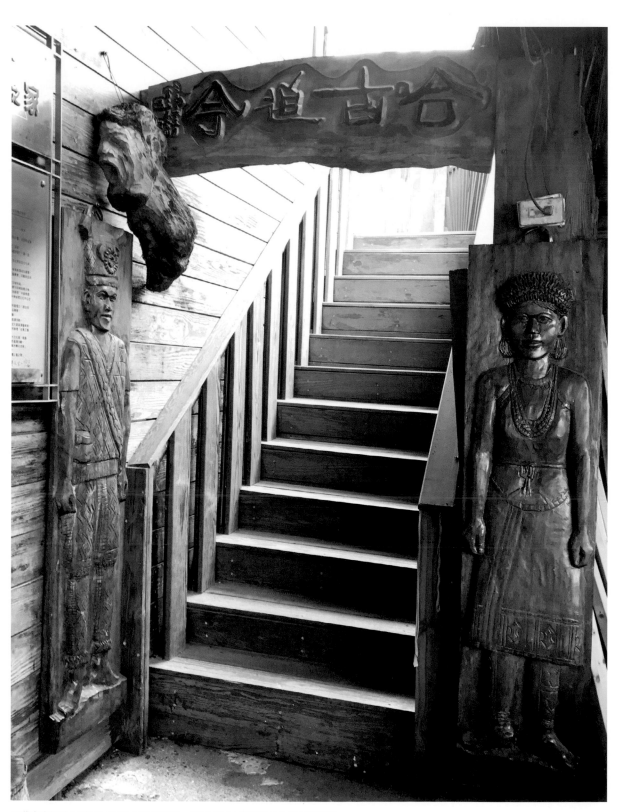

工藝之家通往二樓展示區的入口及雕刻。圖片來源：藝術家出版社攝影提供。

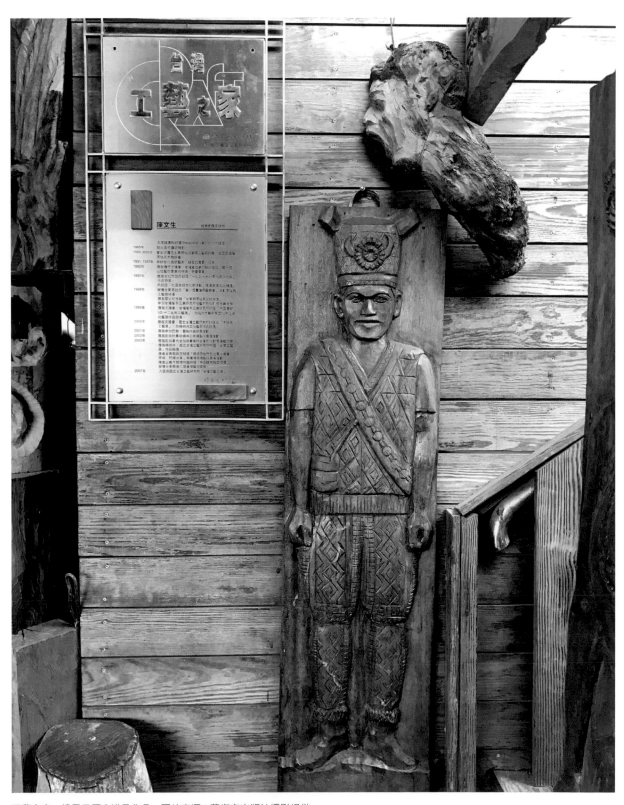

工藝之家一樓展示區廊道及作品。圖片來源：藝術家出版社攝影提供。

2012年，哈古帶著作品至挪
威和沙米族（Sami）交流。
圖片來源：哈古提供。

內涵，以及謙卑包容的品德等，哈古以此樹立了現代社會中頭目的新典
範。而哈古初衷不變地說：「還有很多故事以及風趣的人事物，等著我
用木雕記錄下來。」

　　哈古作品的「現代」意義，不僅是形式上的立體，更是作品中的
現實精神；他不刻意強調原漢差異，例如傳統盛裝的尊貴面貌、打獵的
英勇姿態等脫離現實的刻板印象或異國情調，而是自己的真實體驗與體
悟。在原住民藝術自日治時期以來被刻板化與商品化的近百年，有一位
手藝人，誠懇與誠實地刻劃族群也刻劃自己個體的生命經驗。而這個誠
懇與誠實，讓許多原住民創作者從刻意的原漢差異解放出來，促進更多
原住民創作者面對自己所處的生命狀態，尤其是與主流社會的多元接觸
與影響。哈古的作品，衝擊了臺灣藝術界，在於從近一個世紀的族群藝
術、文物標本，走向關注個體經驗與美學創造力。

哈古生平年表

1943	・一歲。哈古（Haku），漢名陳文生，3月13出生於卑南族卡撒發干部落（Kasavakan），今行政區為臺東縣臺東市建和里，為第六十九代頭目。
1949	・七歲。就讀臺東縣立建和國小。
1956	・十四歲。就讀臺灣省立臺東農業職業學校初中部。
1959	・十七歲。就讀省立臺東農業職業學校高中部。
1960	・十八歲。開始警覺、要挽回自己的文化，號召年輕人用茅草蓋聚會所。
1961	・十九歲。臺東高農畢業。
1962	・二十歲。入伍當兵。
1967	・二十五歲。與洪瑞珠女士結婚。
1968	・二十六歲。長子陳一傑出生。
1971	・二十九歲。次子陳建宏出生。
1974	・三十二歲。長女陳美伶出生。
1976	・三十四歲。次女陳惠美出生。
1978	・三十六歲。哈古的父親陳進發過世。哈古承襲頭目身分。
1984	・四十二歲。臺東縣立文化中心利用臺東社教館舉辦「臺東山地文化藝術展覽」。哈古參觀該展中的木雕作品後深受啟發，並引發雕刻強烈動機。由於務農失敗，自省頭目對族人的意義，為找回族人的文化認同與傳承，木雕創作逐漸成為生活重心。
1985	・四十三歲。哈古木雕作品入選第2屆臺東地方美展，受楊雨河協助參展、評審杜若洲肯定。
1986	・四十四歲。么女陳美娟出生。
1987	・四十五歲。長子陳一傑車禍過世。
	・〈獵歸〉參加1987年「76年文藝季　臺東縣美術家聯展」。
1989	・四十七歲。1989至2003年間，多次擔任「臺東縣地方美展」（臺東美展）工藝類評審。
	・臺東縣政府山地行政課舉辦「山胞民俗文化才藝活動」，邀請縣內六大族原住民舉辦才藝表演，邀請哈古雕刻獎盃。這些作品成為大會中最受矚目的對象，也引起各報地方版以顯著的篇幅報導。
1991	・四十九歲。《文訊》於臺東社教館舉辦了一場「臺東藝文環境的發展座談會」，哈古也受到楊雨河之邀以「雕刻家」的身分參加。
	・舉辦「頭目的尊嚴：哈古木雕首次個展」於臺北雄獅藝廊。
1992	・五十歲。應邀擔任文建會、臺灣省立美術館舉辦第1屆「山胞藝術季美術特展」評審委員。
	・追思堂落成，哈古完成三位祖先像雕刻作品，分別為歷代祖先、歷代女巫師與歷代勇士。
1994	・五十二歲。於建和部落成立哈古工作室。
1996	・五十四歲。應邀參加臺東縣政府承辦之全國原住民運動會，於現場展演木雕製作。
	・參展臺北市立美術館「1996臺北雙年展」。

1997	· 五十五歲。應邀參加內政部「社區友好文化節活動」，現場展演木雕製作，獲活動成效績優。
	· 應邀參加臺北市政府主辦「1997臺北原住民文化祭」作品聯展。
	· 參加北投文物館舉辦之「原住民藝術」展覽。
	· 應邀參展行政院原住民委員會舉辦「原住民月：藝術家聯展」。
1998	· 五十六歲。「建和木雕藝術村」計畫，獲行政院文化建設委員會「振興地方傳統產業計畫」補助，希望以木雕兼具文化傳承與產業發展，哈古為木雕老師。
	· 參加臺灣省觀光旅遊局主辦、臺東縣政府承辦第10屆「中華民藝華會」活動，獲頒原住民工藝類特優獎。
	· 應邀參加第1屆「臺灣工藝節」於國立臺灣工藝研究發展中心，現場製作藝術創作。
	· 應邀參加臺東縣政府主辦「臺東縣原住民文物特展」作品聯展，於現場進行製作教學。
	· 參加「臺東縣原住民文物特展」於國父紀念館。
	· 參加文建會、臺灣省手工藝研究所舉辦「中國春節V.S.十二生肖」工藝展。
	· 參展臺北市立美術館「原住民文化祭──臺灣原住民現代藝術特展」。
	· 臺灣省手工業研究所技藝「木雕科」訓練結業合格。
1999	· 五十七歲。作品展出於紐約中華新聞文化中心（現為紐約臺北文化中心）臺北藝廊。
	· 應邀參加苗栗縣政府主辦「1999苗栗國際假面藝術節」、臺東縣政府主辦「1999臺東南島文化節」，皆於現場進行製作展演。
2000	· 五十八歲。應文建會、國立臺灣工藝研究發展中心之邀，參加「原住民工藝展」於總統府文化藝廊。
	· 參加「臺東縣評審作家創作聯展」。
	· 應邀參與臺東縣政府舉辦「國際原住民藝文嘉年華會」、「臺東縣千禧年工藝特展」，並於現場進行製作展演。
	· 參加「21世紀原貌雕現」木雕聯展於臺東縣立體育場。
2001	· 五十九歲。應邀參加文建會主辦第1屆「文化資產博覽會」，於現場進行製作展演。
	· 應邀參加臺東縣政府主辦「2001臺東南島文化節」，於現場進行製作展演。
2002	· 六十歲。獲頒行政院原住民族委員會第6屆「促進原住民社會發展有功人士」獎。
	· 應邀至紐約曼哈頓中心現場進行製作展演。
2003	· 六十一歲。獲頒臺東縣第2屆「資深藝術家獎」。
	· 應邀參加總統府、國立工藝研究所主辦「臺東工藝展」。
	· 應邀參加臺東縣政府主辦「總統府地方文化展──南島原鄉・閃耀臺東」，於南廣場進行現場製作展演。
	· 應邀參加苗栗縣政府主辦「2003苗栗國際假面藝術節」，於現場進行製作展演。
	· 應邀參加臺加協會在溫哥華舉辦「臺灣文化節」展演藝術家。
	· 參展三義木雕博物館舉辦「中日韓木雕交流展」作品聯展。

2004	· 六十二歲。參展「臺東美展」。
	· 獲頒第25屆「新世紀中興文藝獎」雕刻類木雕獎。
2006	· 六十四歲。參加臺加文化協會文化藝術節,為現場展演藝術家。
2008	· 六十六歲。臺東南島文化木雕創作評審。
2009	· 六十七歲。參展「臺東縣原住民文物特展」於國父紀念館。
2010	· 六十八歲。獲行政院原住民族委員會首屆「原住民族工藝薪傳獎」。
	· 任臺東縣原住民文化館示範公共藝術諮詢委員。
	· 獲選國立臺東專科學校第1屆傑出校友。
	· 在國立手工藝研究所推動的「臺灣工藝之家」計畫下,成立了「哈古木雕工作坊」,一樓為工作室,二樓為作品展示區。
2012	· 七十歲。參加原住民族文化事業基金會舉辦之第1屆「Pulima藝術節」,作品於「承先啟後的Pulima」國內外邀請展展出。
2019	· 七十七歲。《家庭美術館——美術家傳記叢書——尊嚴·容顏·哈古》出版。

參考資料

· 王福東,〈與獵人共枕——原住民美術採訪七日記〉,《雄獅美術》第243期(1991.6),頁106-110。
· 朱苓尹,〈檳榔花的傳奇:哈古和他雕刻刀下的卑南情事〉,《雄獅美術》第243期(1991.6),頁111-117。
· 何政廣主編,〈臺灣原始藝術特輯〉,《雄獅美術》第22期(1972.12),頁1-82。
· 李歡,〈另一個素人美術家——哈古〉,《雄獅美術》第243期(1991.6),頁114-117。
· 林育世,〈臺灣原住民現代藝術十年發展之觀察與評析〉,《第3輯 舞動民族教育精靈——臺灣原住民族教育論叢》,臺北:行政院原住民族委員會,2006,頁136-151。
· 林美伶紀錄整理,〈原住民文化的蛻變〉,《雄獅美術》第245期(1991.8),頁178-183。
· 林國榮、李珠連,〈臺東縣鳳梨產業之興衰〉,《臺東區農業專訊》第33期(2000.9),頁23-26。
· 封德屏,〈自然地從生活中走出來 杜若洲談陳文生的木雕〉,《文訊》第64期(1991.2),頁52-54。
· 凌純聲,〈臺灣土著族的宗廟與社稷〉,《中央研究院民族學研究所集刊》第6期(1958),頁1-58。
· 高惠琳,〈擺脫過客心理,為這塊土地投注心力——「臺東藝文環境的發展」座談〉,《文訊》第64期(1991.2),頁42-50。
· 陳奇祿,《臺灣排灣群諸族木雕標本圖錄》,臺北:南天,1996。
· 雄獅美術,〈「雄獅美術四十週年」影片(四):獅吼40 ——文化櫥窗〉,網址:<https://www.youtube.com/watch?v=Dz2xnqihdJA>(2019年7月11日瀏覽)。
· 雄獅美術編,《頭目的尊嚴——哈古的木雕創作》,臺北:行政院原民會,2012。
· 黃靜瑩,〈哈古 非世襲的尊嚴〉,《藝術認證》第15期(2007),頁88-91。
· 臺東縣立文化中心編,《臺東縣立文化中心成立五週年慶》,臺東:臺東縣立文化中心,1989。
· 趙剛,《頭目哈古》,臺北:聯經,2005。
· 盧梅芬,《臺灣原住民族藝術發展脈絡研究:以木雕為例(1895-2010)》,臺北:原住民族委員會、國史館臺灣文獻館,2012。

▌感謝:本書承蒙哈古先生授權圖片,潘小俠先生、陳美伶女士、詹秀蘭女士、謝宛真女士、黃雅琪女士,以及藝術家出版社等提供圖版及相關資料。

家庭美術館／美術家傳記叢書

尊嚴 · 容顏 · 哈古

盧梅芬／著

國立台灣美術館 策劃　　藝術家 執行

發 行 人	林志明
出 版 者	國立臺灣美術館
地 址	403 臺中市西區五權西路一段 2 號
電 話	（04）2372-3552
網 址	www.ntmofa.gov.tw
策 劃	蔡昭儀、何政廣
審查委員	李欽賢、陳貺怡、陳瑞文、曾少千、曾曬淑、黃冬富
	黃海鳴、楊永源、廖仁義、廖新田、潘小雪、潘　襎
	蔡家丘、蕭瓊瑞、謝東山、謝里法、顏娟英
執 行	林振莖
編輯製作	藝術家出版社
	臺北市金山南路（藝術家路）二段 165 號 6 樓
	電話：（02）2388-6715 · 2388-6716
	傳真：（02）2396-5708
編輯顧問	王秀雄、謝里法、黃光男、林柏亭
總 編 輯	何政廣
編務總監	王庭玫
數位後製總監	陳奕愷
數位藝術製作	林芸瞳
文圖編採	洪婉馨、盧穎、蔣嘉惠
美術編輯	王孝嫄、吳心如、廖婉君、郭秀佩、張娟如、柯美麗
行銷總監	黃淑瑛
行政經理	陳慧蘭
企劃專員	徐曼淳、朱惠慈
總 經 銷	時報文化出版企業股份有限公司
倉 庫	桃園市龜山區萬壽路二段 351 號
電 話	（02）2306-6842
製版印刷	欣佑彩色製版印刷股份有限公司
裝 訂	聿成裝訂股份有限公司
電子出版團隊	圓滿數位科技有限公司
初 版	2019 年 11 月
定 價	新臺幣 600 元

統一編號 GPN　1010801866
ISBN　978-986-5437-31-2

法律顧問　蕭雄淋

國家圖書館出版品預行編目資料

尊嚴 · 容顏 · 哈古／盧梅芬 著
-- 初版 -- 臺中市：國立臺灣美術館，2019.11
160面：19×26公分 （家庭美術館）

ISBN　978-986-5437-31-2　（平裝）

1.哈古　2.藝術家　3.臺灣傳記

909.933　　　　　　　　　　　　　　108017917